Le Macere di Coreno

100 pagine di viaggio nell'architettura popolare e nelle curiosità rurali di Coreno Ausonio

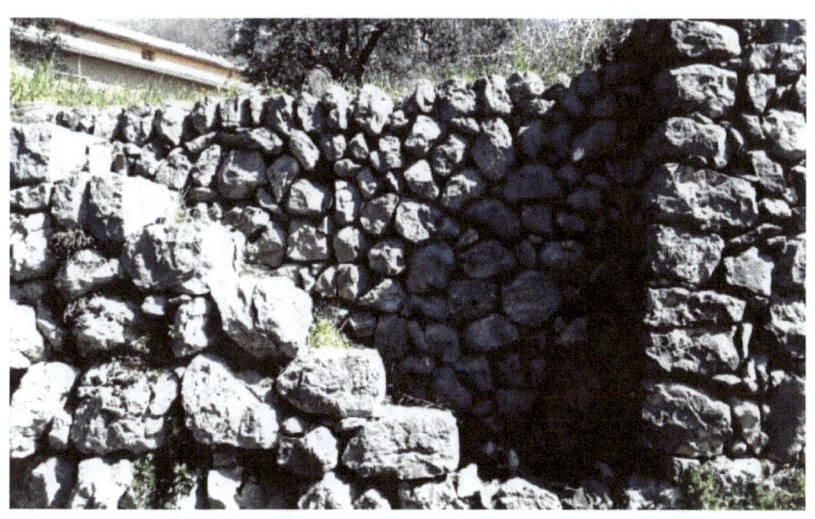

Macere Puzzola Scalette Furgni
Conche di pietra Supportici *Londri Caselle*
Archi e Portali Antica Via Serra Grotta *Focone*
Torre Quadrangolare Profferli

Salvatore M. Ruggiero

All'amico Andrea,
che mi ha suggerito l'idea del libro.

"Questo paese, dove sono nato, ho creduto per molto tempo che fosse tutto il mondo. Adesso che il mondo l'ho visto davvero e so che è fatto di tanti piccoli paesi, non so se da ragazzo mi sbagliavo poi di molto."

<div style="text-align: right">Cesare Pavese</div>

Prefazione di Maurizio Costacurta

Questo saggio di Salvatore M. Ruggiero è una *summa* fantastica di storia dell'architettura rurale, contadina e delle tradizioni da ricordare e recuperare.
Ecco! La mia prefazione è finita.
No! Devo aggiungere ancora qualcosa.
Si! Perché Salvatore M. Ruggiero ha elaborato un saggio pieno di valori architettonici, urbanistici e culturali di altissimo pregio, di riscoperta e narrazione delle tradizioni contadine più antiche e, per usato, molto importanti, soprattutto sul piano della tecnologia dei materiali.
Ineguagliabile il suo amore per i muretti a secco. E lo afferma uno che, a suo tempo, insieme al padre, per puro piacere personale, oltre che per necessità, ne ha costruito uno *contro terra*.
Ma poi la ricchezza delle testimonianze fotografiche, estratte dalla sua vastissima riserva... *del gusto di immortalare il bello e l'importante*, ne vogliamo parlare? Non fosse già chiara ed eloquente la sua scrittura potrebbero essere utili le sue immagini. Invece, insieme, le immagini e le parole si completano e si arricchiscono a vicenda.
La sapienza statica e della tecnologia è un altro tema trattato dall'autore con leggerezza per il lettore. Laddove appare evidente che lo scrivente sa molto di più di quello che scrive.
Questo saggio dovrebbe essere portato nelle scuole come testo di studio. E lo dice uno a cui i saggi non piacciono.
Bravo Salvatore M. Ruggiero. E complimenti. Scontati ma meritati.

Cenni Biografici del Prefatore

Maurizio Costacurta, architetto prestato alla scrittura, nasce a Genova nel 1954. Vive, oltre che nella città natale, a Ravenna, Napoli, Taranto, Roma e Portici. Si laurea in architettura a Genova nel 1980. Dopo ben ventinove anni passati nel capoluogo ligure, dal 2012 si trasferisce a San Giorgio a Cremano, Na, dove attualmente vive e lavora. E' il *deus ex machina*, in compagnia di altri valenti tecnici e noti artisti di spessore nazionale, dell'ormai famosissimo e visitatissimo Monumento ai Caduti della Strage di Nassiriya, eretto a Roma nel 2007 e ospitato all'interno del Parco Shuster, nei pressi della Piramide Cestia. Da tale impresa trae lo spunto per il suo primo romanzo, *Te la senti di costruire un monumento*, pubblicato nel 2012. E' anche autore dell'altro romanzo *Non la vedevo da un sacco di tempo*, pubblicato nel 2014, come seconda edizione del primo romanzo citato e, in seguito dei due racconti lunghi *Ha pagato in anticipo*, pubblicato nel 2015 e *Quei silenzi pieni di parole*, pubblicato nel 2016. La sua raccolta di racconti brevi *I racconti del vetrino*, è del 2017. Infine, coautore, con Paola Capocelli, dell'altra raccolta di racconti brevi *Luci di parole e suoni di colori*, pubblicata nel 2021.

Presentazione dell'autore

Tra le tante, almeno due sono le condizioni sufficienti che si richiedono a un paese per continuare a funzionare - non dico bene ma almeno decentemente - e, quindi, per sopravvivere adeguatamente: una è la *Mutualità*, l'altra la *Cooperazione* tra i suoi concittadini, i paesani appunto. Non sono ammesse eccezioni, né altre condizioni, specie se il paese è piccolo. Piccolo come il mio. Anzi, più il paese è piccolo, più la mobilitazione sociale dev'essere generale; allora tutti devono contribuire: socialmente, economicamente, culturalmente. Tutti dovrebbero fare la loro parte. E anche qualcosa di più. Altrimenti il sistema non funziona. Il sistema non può funzionare altrimenti. Anticamente il paese era come una grande famiglia, pronta a fare fronte comune alle avversità e a combattere, paesani uniti tutti assieme, qualsiasi forma di invasione, qualsiasi forma di minaccia alla sua sussistenza, alla sua prosecuzione. Che fossero la povertà, la miseria, i briganti, le angherie e i soprusi dei potenti, le guerre, le carestie, gli eventi atmosferici catastrofici, le epidemie o i terremoti disastrosi. Non importava. C'era mobilitazione generale perfino per il crollo di una macera che doveva essere tirata su in breve tempo: *Gliu varu s'è spallathu!* Era il grido d'allarme che si levava tra i monti. O per un grosso animale caduto in un dirupo e da recuperare, vivo o morto. O, ancora per un covone di fieno stagionato andato improvvisamente a fuoco: allora si urlava e si portava acqua nei secchi: *Gliu metale s'è appicciathu!*. Come dice pure il mio amico poeta, in una sua poesia paesologica: tutti accorrevano, come ad assistere un morto sul suo catafalco. Tutti accorrevano; tutti correvano in aiuto.

Chi per lavoro *aisa gli vari spallathi* o costruisce nuove *macere*, il più classico, il più *preistorico* e il più nobile dei lavori paesologici, insieme alla lavorazione della *stramma* per ironia della sorte, cent'anni fa sarebbe stato disoccupato; oppure avrebbe avuto tanto lavoro, ma non retribuito, oppure retribuito malamente, o al meglio retribuito in natura, magari solo con un parco pasto a fine giornata. Si faceva Pasqua per una zuppa di fagioli. Per non parlare, poi, dell'uso di tenere la chiave nella toppa, anche di notte: non c'era nessun rischio, non si correva nessun pericolo di essere derubati dai ladri. Il poco che si aveva era considerato bene comunitario, era nel possesso del singolo, ma nella disponibilità comune. Chi avrebbe potuto o voluto depredare? I sistemi-paese hanno funzionato, anche in periodi nei quali le condizioni economiche, sociali e culturali erano molto meno favorevoli e fiorenti di quelle attuali (crisi a parte), perché tra i cittadini c'era un patto non scritto di comportamento; una specie di regola non vergata, di consuetudine antica, di uso ancestrale, secondo il quale, in caso di necessità (che, poi, era la condizione abituale, quasi quotidiana) ci si doveva aiutare vicendevolmente e cooperare per il benessere collettivo, per il bene dell'intera comunità, della comunità intera, nessuno escluso. Specie i più deboli e disperati. Il bene supremo, da tutelare e da rispettare. Magari, anche mettendo da parte l'interesse personale. Il bene comune, insomma, non era solamente uno slogan elettorale. Tutti avevano aderito a questa condizione. Tutti avevano aderito ed erano fedeli a questo patto. Se non fosse stato così gli artigiani, gli operai, i commercianti, i pochi professionisti, non avrebbero potuto rendere floride le loro attività, tirare su le loro famiglie, contribuire economicamente alla crescita dell'intera comunità.

Oggi, tranne rare eccezioni tra vicini, la *Mutualità* e la *Cooperazione* non sopravvivono quasi più. E il paese sta morendo. Nessuno si stringe al suo capezzale. Nessuno sta al capezzale del morto. Nessuno sa più chi è il morto da piangere. Anzi, nessuno sembra accorgersi se quel qualcuno è solo moribondo o già morto. Ci sarà pure un motivo se all'inizio del secolo scorso la popolazione del mio paese era di 2.500 abitanti e dopo un secolo si è quasi dimezzata. Oggi li vedi i paesani, tronfi e impettiti e sazi, mentre si aggirano per il loro paese che puzza di morte. Sembra che tutti siano autosufficienti. Tutti si bastano. Tutti possono fare a meno di tutti gli altri. Ma, qualcuno ci aveva avvertiti: la solidarietà, la fratellanza e la modestia sono le ragione di vita dei deboli; la solitudine, l'ignoranza e la supponenza sono le debolezze dei forti. Oggi c'è in giro troppa gente che confonde la modernità col progresso, la furbizia con l'intelligenza, il ritorno alla terra col ritorno alla clava, il potere con l'esercizio della cosa pubblica, l'apparire con l'essere, gli strumenti con il fine, et alia. Ma l'intelligenza, quella vera, è cosa diversa dalla furbizia. L'intelligenza è vivida; la furbizia è… livida!

Coreno Ausonio, il mio paese e il paese in questione, è un paesino in provincia di Frosinone, che lo spopolamento progressivo e inesorabile ha ridotto a ca. 1.500 anime, ma che ha visto giorni migliori sia socialmente che economicamente. Tuttavia resta ancora un ottimo posto dove vivere e crescere i propri figli, a patto che si abbia un lavoro col quale mantenere la propria famiglia. Altrimenti l'unica alternativa resta l'emigrazione.

Quando sul territorio ancora non esisteva un vero e proprio paese aggregato, parliamo di 2.000 anni fa, erano già note agli antichi romani le peculiarità delle pietre sulle quali poggiavano le sue montagne. La pietra viva. Progenitore del più famoso marmo di Coreno, il celebre *Perlato Royal* che ha dato linfa vitale e ricchezza al paese, per quasi cinquanta anni. Gli ultimi del secolo scorso. Rendendolo il famoso *Paese di Pietra*. Purtroppo molte vestigia della lunga epopea della pietra sono state distrutte dalla Seconda Guerra Mondiale. Ma al giorno d'oggi a Coreno nel suo centro storico diffuso, ognuno corrisponde ai vecchi rioni che prendono il nome dagli edificatori primordiali, sono ancora presenti strutture caratteristiche sulle facciate delle case e molte opere e manufatti in pietra viva sussistono e resistono in molte costruzioni e manufatti tipici. Che si possono agevolmente rinvenire, ad esempio, in alcune abitazioni più datate, nei pozzi, nei forni ad emergenza, nei muri a secco, negli archi e portali e nelle numerose conche di pietra disseminate in ogni orto, giardino e cortile del paese. La *ratio,* l'idea di questo libro, tenta di rispondere, quindi, all'esigenza *paesologica* di riportare alla memoria quei bei tempi andati e, al contempo, di dimostrare come solo in quei tempi e solo in quelle medesime condizioni di vita, spesso severa e povera, i nostri avi siano ricorsi a tipologie di costruzioni popolari che rispondessero adeguatamente alle loro modeste, misurate esigenze economiche di sopravvivenza, di funzionalità e di praticità, usando materiali da costruzione naturali, solidi, di facile reperibilità e, soprattutto, economici.

In parole semplici, la vita a quei tempi esigeva queste costruzioni. E i nostri avi queste costruzioni edificarono.

Macere

Il Comitato per la Salvaguardia del Patrimonio Culturale Immateriale dell'*UNESCO*, riunitosi dal 26 novembre al 2 dicembre del 2018 a Port Louis, nell'isola Mauritius, ha iscritto *L'Arte dei muretti a secco* nella sua celebre Lista. L'iscrizione riguarda oltre, all'Italia, capocordata, altri sette paesi europei, Cipro, Croazia, Francia, Spagna, Svizzera, Grecia e Slovenia. Per l'Italia si tratta del nono riconoscimento, il terzo transnazionale, oltre alla *Dieta Mediterranea* e alla *Falconeria*. La notizia è stata data con un post sul profilo *Twitter* dell'organizzazione, che si congratula con gli otto Paesi europei che hanno presentato la candidatura. Nella motivazione ufficiale dell'*UNESCO* si legge: "...*L'arte del dry stone walling riguarda tutte le conoscenze collegate alla costruzione di strutture di pietra ammassando le pietre una sull'altra, non usando alcun altro elemento tranne, a volte, terra a secco. Si tratta di uno dei primi esempi di manifattura umana ed è presente a vario titolo in quasi tutte le regioni italiane, sia per fini abitativi che per scopi collegati all'agricoltura, in particolare per i terrazzamenti necessari alle coltivazioni in zone particolarmente scoscese*".

"*Le strutture a secco sono sempre fatte in perfetta armonia con l'ambiente e la tecnica esemplifica una relazione armoniosa tra l'uomo e la natura. La pratica viene trasmessa principalmente attraverso l'applicazione pratica adattata alle particolari condizioni di ogni luogo in cui viene utilizzata.*" spiega ancora l'*UNESCO*.

"I muri a secco, sottolinea ancora l'organizzazione, *"svolgono un ruolo vitale nella prevenzione delle slavine, delle alluvioni, delle valanghe, nel combattere l'erosione e la desertificazione delle terre, migliorando la biodiversità e creando le migliori condizioni microclimatiche per l'agricoltura".*

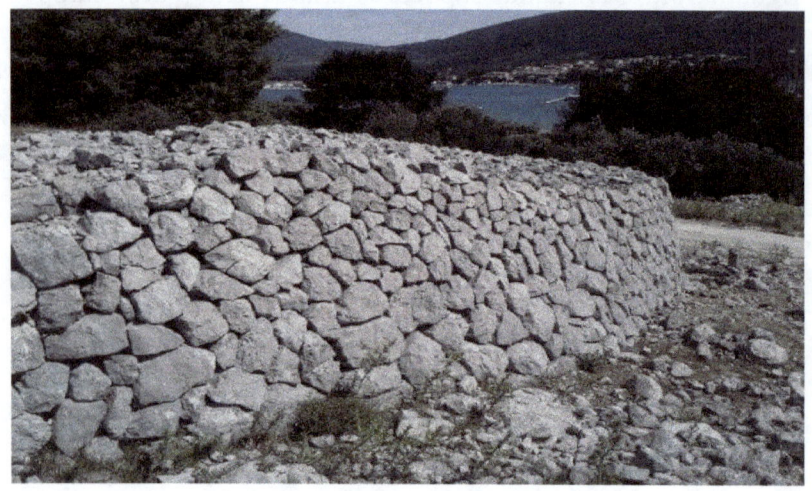

Nella foto i muri a secco di Cherso, in Croazia.

Tra le regioni italiane promotrici della candidatura c'era la Puglia, per l'intento di tutelare una sua tradizione che unisce in pratica tutta la Penisola Italiana ma che ha tra i suoi punti forti la Costiera Amalfitana, l'isola di Pantelleria, le Cinque Terre, la Puglia, il Salento e la Valle d'Itria. I muri a secco sono il risultato di una tecnica millenaria che ha avuto nel corso della storia e, a seconda delle regioni, utilizzi diversi. La tecnica della costruzione con pietra a secco rappresenta uno dei primi esempi di manifattura umana ed è presente a vario titolo in

quasi tutte le regioni italiane, sia per fini abitativi che per scopi collegati all'agricoltura, in particolare per i terrazzamenti necessari alle coltivazioni in zone particolarmente scoscese. Si tratta di una tecnica che ha avuto, nel corso della storia e a seconda delle regioni, utilizzi diversi. Soprattutto nelle zone costiere e nelle isole italiane i muri a secco sono così comuni che spesso si dimentica la loro importanza storica e sociale. In Puglia, per esempio, ci sono i muretti risalenti all'epoca dei Messapi con una struttura a blocchi squadrati appoggiati orizzontalmente, quelli patrizi che svolgevano il compito di delimitare tenute e poderi appartenenti a casati di gran nome, quelli del volgo, costruiti dallo stesso contadino a delimitazione della piccola proprietà chiamata *chisùra*. Anche in Liguria i muri a secco sono parte integrante delle tecniche agricole dei terrazzamenti, per cui servono a proteggere le piccole porzioni di terreno ricavate dai notevoli pendii. In altre zone il muro a secco, specie sui litorali marini, serve a difesa delle colture dagli agenti atmosferici. I muri a secco stanno però scomparendo, *in primis* per la mancanza di manodopera specializzata poi perché l'agricoltura meccanizzata li vede come un ostacolo. La perdita dei muretti a secco non significa però soltanto la cancellazione di una testimonianza della nostra storia. La scomparsa o la rarefazione di queste costruzioni incide negativamente sul paesaggio e sull'ambiente. Nei muri a secco sopravvive infatti una ricca fauna e flora, essi sono inoltre un importante elemento di diversificazione ecologica e del paesaggio. Di recente, erano stati numerosi gli interventi delle autorità preposte alla tutela del patrimonio sia artistico sia ambientale per denunciare chi smantella i muretti a secco per riutilizzare le pietre.

Naturalmente anche a Coreno la notizia è stata accolta con vivo entusiasmo. Inserire *"L'Arte dei muretti a secco"* nella lista degli elementi del Patrimonio Culturale Immateriale, equivale praticamente ad inserire anche le *macere* di Coreno Ausonio, nella lista degli elementi immateriali dichiarati Patrimonio dell'umanità con la esaltante motivazione ufficiale che essi rappresentano *"una relazione armoniosa tra l'uomo e la natura"*. L'iscrizione tra i Patrimoni immateriali dell'Umanità dell'Arte della pietra a secco, costituisce un'occasione imperdibile per riconoscere il valore immateriale della montagna mediterranea. Sinonimo di fatica, arretratezza e miseria, l'immenso patrimonio dei manufatti in pietra a secco, a lungo dimenticato come retaggio del passato, si prende oggi una piccola rivincita, nella speranza che almeno in minima parte ciò contribuisca a valorizzare la manutenzione di un vastissimo patrimonio che oggi versa prevalentemente in situazioni di degrado. Sono almeno tre i motivi che ci invitano a preservarlo: il primo motivo è dato dal rispetto per i nostri padri, per quell'immenso *"deposito di fatica"* costruito dalle generazioni che ci hanno preceduto: centinaia di migliaia di chilometri di muri in pietra a secco che ancora ricamano i versanti di colline e montagne europee: in un dossier del 2005 la Commissione Europea stimava la presenza in territorio europeo di oltre 1.600.000 km di elementi lineari o *stone walls*. Si tratta certamente di un dato grezzo, probabilmente ancora assai sottostimato. In Italia, solo con riferimento ai muri a secco a sostegno dei terrazzamenti (e non dunque ai semplici muri a secco divisori), l'Università di Padova ha presentato una prima mappatura nazionale di oltre 173.000 km di muri in occasione del III Incontro mondiale sui paesaggi terrazzati

tenutosi a Padova nel 2016, dato riferito al *visibile* da foto aerea che potrebbe essere tranquillamente raddoppiato se si considerano vaste aree in abbandono ormai nascoste dalla vegetazione. Se pensiamo che per realizzare un metro lineare di muro alto 1,5 metri (l'altezza media stimata dei muri di sostegno) mediamente un artigiano impiega una giornata di lavoro, senza considerare il lavoro di ricostruzione e di manutenzione, tale patrimonio sarebbe frutto di 1 milione di anni di lavoro (i muri europei richiederebbero almeno 5 milioni di anni di fatica, senza considerare manutenzione e ricostruzione, arrivando quindi alla comparsa dei primi ominidi sulla Terra). Un dato iperbolico, che serve a farci prendere coscienza di quanta fatica sia stata spesa per addomesticare il nostro pianeta, renderlo coltivabile e abitabile: un dato che invita quanto meno al rispetto, e ad un primo monito alla manutenzione. Il secondo motivo è rappresentato dal tentativo di preservare i saperi legati a queste tecniche ed è prettamente filosofico, come spiega Donatella Murtas nel suo libro *Pietra su pietra* (Pentàgora, 2015): tecniche e saperi costruttivi improntati alla vitalità, cooperazione, flessibilità, sostenibilità sono la negazione di una certa idea di modernità frettolosa, del *pensiero del calcestruzzo* che spesso ha sostituito le massicciate in pietra a secco imponendo un approccio rigido, standardizzato, individuale, specialistico, dai costi ambientali poco sostenibili. I muri a secco sono semplici e al tempo stesso complessi, sono unici nella loro varietà litologica e formale ma al tempo stesso universali e diffusi in tutto il mondo, sono apparentemente insostenibili, se si pensa alla fatica necessaria per costruirli, ma anche modello di sostenibilità e di economia circolare, perché... *ogni pietra è buona*, ogni pietra trova il suo

posto nel muro, non esistono dunque materiali di scarto. Il riconoscimento dell'*UNESCO* dovrebbe quindi stimolare l'avvio di quel riconoscimento di scuole e maestranze contadine-artigiane che oggi, non solo in Italia, mancano di legittimazione professionale e supporto normativo. Il terzo motivo che ci invita a riconsiderare quest'arte è che i manufatti realizzati grazie ad essa, se realizzati appunto *a regola d'arte*, sono in grado di rispondere perfettamente alle plurime ed esigenti necessità del mondo contemporaneo, che in una fase di crisi climatica non può più permettersi deficit di manutenzione e pratiche insostenibili, ma non vuole nemmeno rinunciare alla qualità di cibi e paesaggi, richiede dunque aree rurali polifunzionali, *campagne urbane* in grado di soddisfare e comprendere le tre funzioni della naturalità: quella ecologica, quella produttiva, quella estetica legata al *leisure* e al tempo libero. Ed ecco dunque che nel garantire stabilità strutturale alla funzione produttiva, un muro a secco si adatta e conferisce varietà alle forme del paesaggio, è insieme elemento potente e adattabile alle peculiari condizioni morfologiche e litologiche con cui è in stretto dialogo; garantisce con la sua permeabilità e porosità l'equilibrio idrogeologico, protegge il suolo contrastando fenomeni di erosione e desertificazione; nei suoi interstizi ospita sorprendenti nicchie di biodiversità, date dalla flora muricola, da insetti, rettili e microfauna che trova rifugio ai bordi del campo coltivato; il minuto fraseggio che i muri contribuiscono a creare spesso è spia di una resistenza alla omologazione e banalizzazione di prodotti e paesaggi dell'*agribusiness*, trincea per piccole produzioni di nicchia, *cultivar* particolari, filiere apparentemente fragili, ma capaci di connettere in maniera potente saperi e sapori, di offrire assieme

ad un cibo anche una storia, un'etica e una geografia, oltre le finte vetrine e gli edulcoranti slogan dei *paesaggi presepe* della pubblicità.

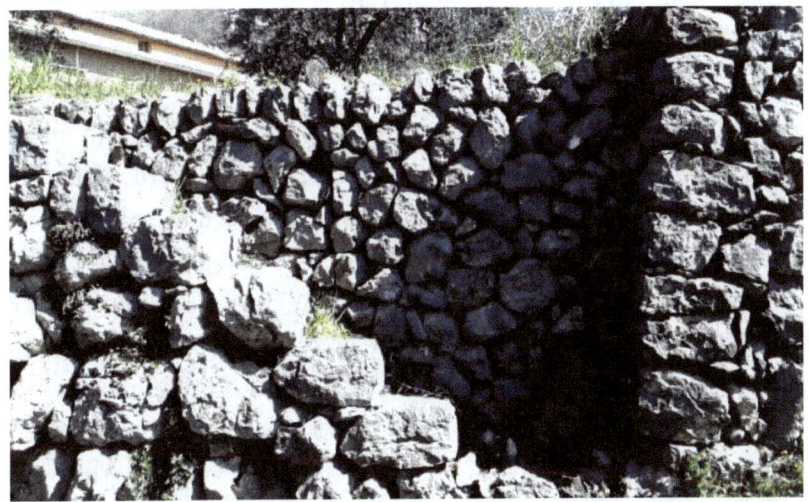

Stupisce sempre la geniale semplicità o la semplicità geniale di certe soluzioni architettoniche che gli antichi costruttori esprimevano nei loro manufatti rupestri. Questa scalinata d'accesso alla proprietà inserita nel muro a secco (cd. macera), col quale si combina perfettamente in un tutt'uno che non intacca minimamente la sua staticità, deve stare in piedi da almeno 300 anni.

Le *macere* sono tra le costruzioni più curiose, spettacolari e caratteristiche del nostro territorio rurale. Solitamente erette fuori dal centro abitato ma a volte anche al suo interno, a delimitare i confini delle proprietà e per terrazzare terreni scoscesi. Le *macere* non sono altro che muri a secco costruiti interamente dalla mano dell'uomo, usando pietre nella loro forma naturale o solo sgrossate in modo grossolano o, nei casi più apprezzabili esteticamente, ben squadrate e rifinite a colpi precisi di mazzetta e scalpello. Praticamente una specie di eredi

in sedicesimo delle mura megalitiche o ciclopiche o pelasgiche che dir si voglia.

Stupisce sempre la geniale semplicità o la semplicità geniale di certe soluzioni architettoniche che gli antichi costruttori esprimevano in questi loro manufatti rupestri.

Nelle due foto tratte dal mio repertorio personale, pubblicate di seguito, si vedono altrettante scalinate d'accesso alla proprietà privata inserite perfettamente, anzi ricavate nella stessa struttura del muro a secco (*macera*) col quale si combinano perfettamente, in un tutt'uno che non solo non ne intacca minimamente la staticità ma sembra addirittura rafforzarla, renderla più stabile e anche più apprezzabile esteticamente. Si tratta di antichi lavori antropici che devono avere almeno 300 anni e si inseriscono perfettamente nel territorio che li ospita. Del resto come si è soliti dire… se vuoi che un messaggio arrivi ai posteri affidalo alla pietra. Altro che cemento armato.

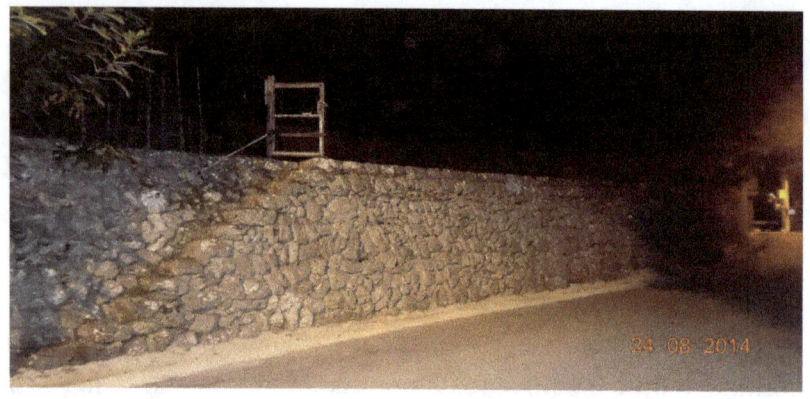

La macera nella foto sopra, lunga e imponente, campeggia imperitura al lato di uno dei decumani maggiori di Coreno Ausonio, tra il rione *Carelli* e il rione *Rollagni*.

20

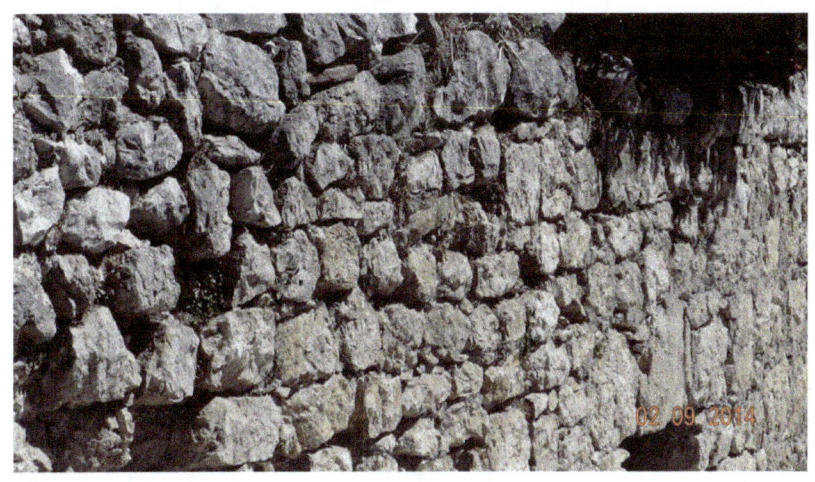

A proposito delle *macere* di Coreno, uno fra tutti i numerosi costruttori, non posso non citare Pietro Di Siena, maestro autodidatta costruttore di *macere*. Lo ricordo in un racconto pubblicato nel mio libro *Storie dal Paese dei Ciclamini*, nel capitolo dal titolo *Di Siena Pietro: quando "nomen est omen"*. *"Mai come in questo caso è proprio vero che il nome è un presagio: perché Pietro, l'ultimo scalpellino corenese, forse il più bravo, ha associato, anzi, legato indissolubilmente la sua vita alla pietra che ha lavorato per una vita. Buona parte della sua esistenza, nei fatti, l'ha passata seduto per terra, a scalpellare i blocchetti di pietra per farne macere, i caratteristici muri a secco, costruiti solo con cubetti di pietra locale, smussati a colpi di mazzetta e scalpello, e messi uno sull'altro senza malta o altri collanti artificiali. E la sua opera gli è sopravvissuta. Lui, che non era certo un omaccione, tutt'altro - era corto, smilzo e nervoso, quasi pelle e ossa - con la passione, la necessità e l'esperienza aveva sviluppato una*

tecnica sopraffina: riusciva a individuare ad occhio il punto esatto dove abbattere il colpo di mazzuola per togliere l'eccesso di calcare e squadrare perfettamente il blocchetto che reggeva stretto tra le due ginocchia ossute. Dalla piattezza, dalla geometria e dall'angolo della pietra dipendevano, non solo l'estetica, ma anche la saldezza e la robustezza della macera. Se erano state fatte a regola d'arte, e quelle di Zi Petrucciu lo erano, le macere sarebbero state così resistenti da stare in piedi per i secoli e i millenni a venire. Se fossero state fatte - come qualche volta è accaduto - con imperizia, pressa e approssimazione sarebbero state destinate a crollare miseramente, accartocciandosi a terra, pietra su pietra alla prima pioggia violenta che le avesse flagellate. L'uso di delimitare le proprietà e di terrazzare il poco terreno scosceso per renderlo coltivabile è molto antico. Affonda le proprie radici molto indietro nei tempi, bel oltre i mille anni che distano dalla fondazione ufficiale di Coreno. Ci riporta indietro di millenni, direttamente ai miti pelasgici. Dalla piattezza, dalla geometria e dall'angolo della pietra dipendevano, non solo l'estetica, ma anche la saldezza e la robustezza della macèra. Se erano state fatte a regola d'arte, e quelle di Zi Petrucciu lo erano, le macère sarebbero state così resistenti da stare in piedi per i secoli e i millenni a venire."

Attualmente a Coreno Ausonio grazie ad alcuni giovani operai costruttori che hanno sposato l'antica arte del muro a secco nuove macere stanno cominciando a risorgere, in luoghi dove non erano state costruite o dove già erano state erette anticamente ed erano ammalorate o malamente crollate per incuria o per la violenza degli agenti atmosferici.

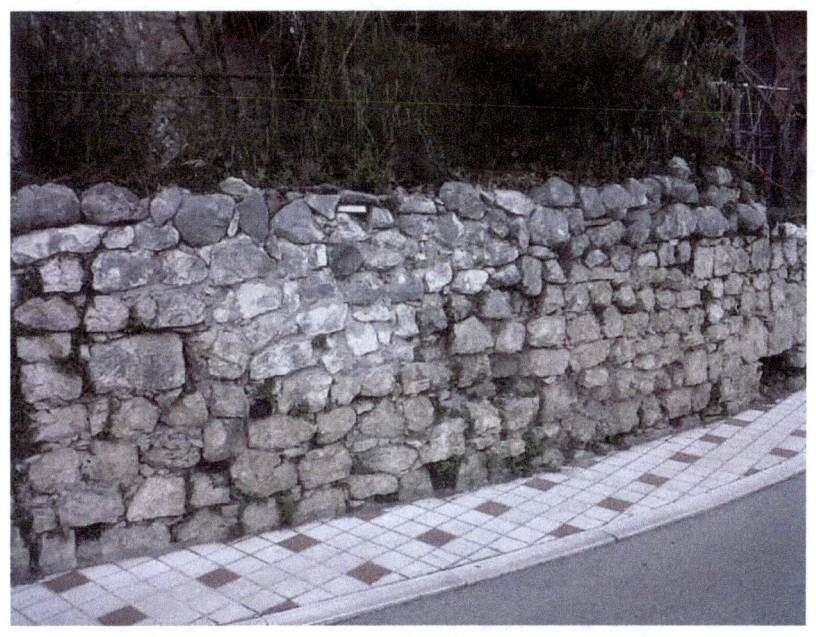

Questa macera, che si trova praticamente al centro del paese, testimonia come, con successivi interventi antropici, sia stata trasformata in un semplice muro.

Così scrivo nella prefazione del mio libro *Le Stagioni della Lattaia*, sempre a proposito delle *macere* di Coreno.

''Vivo in un paese brutto. Brutto, perché mal tenuto; brutto, perché cresciuto disordinatamente - senza armonia; brutto, perché disseminato di case senza facciata; brutto, perché zeppo di stabili fatiscenti coi muri crepati. E' un vero peccato! Perché di sicuro non è stato sempre così. Un difetto di senso estetico, poco meno che generale, l'ha reso brutto; il disinteresse, l'egoismo e la sciatteria, di chi lo ha amministrato per anni e della sua gente, hanno fatto il resto. Io penso che alla sua nascita - mille anni fa - fosse molto diverso da com'è adesso. Anzi, sicuramente era diverso. Sicuramente era migliore. E, a suo modo, doveva pure essere bello. Posso

immaginare com'era - senza sforzo. Se chiudo gli occhi le vedo ancora le sue case basse: paiono reggersi lungo il pendio scosceso, puntellate nella terra e nei sassi. Sembrano gatti che si reggono sul sofà con gli artigli ficcati nello schienale. Sono addossate, appiccicate una sull'altra, a modellare i minuscoli, caratteristici borghi, stipati di portici archi e loggiati, che conservano ancora il nome degli edificatori primordiali. Tutte di pietra viva e malta impastata a colpi di badile; tutte coi serramenti di quercia laccati al naturale. Li vedo ancora i suoi tetti coperti di coppi fatti a mano: tutti uguali nella forma, tutti diversi nei colori, estratti a caso dall'impasto di terracotta. Le vedo ancora le sue macere di pietra a segnare i confini delle proprietà - fuori del centro abitato e anche dentro. Appena spaccate, le pietre sono di un bianco abbagliante, quasi lunare; poi, col tempo, diventano grigie - per accompagnarsi meglio alla tristezza del paesaggio circostante."

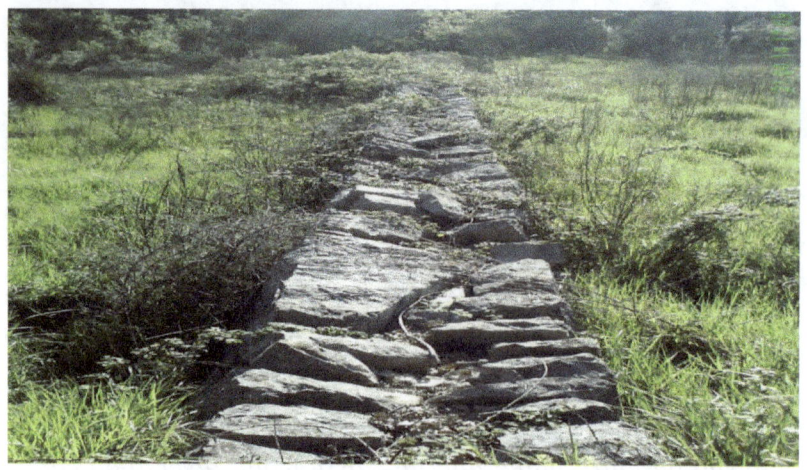

Una lunga macera lineare attraversa un campo, dividendolo praticamente in due.
E' evidente che la sua funzione sia di delimitare i confini delle due proprietà divise.

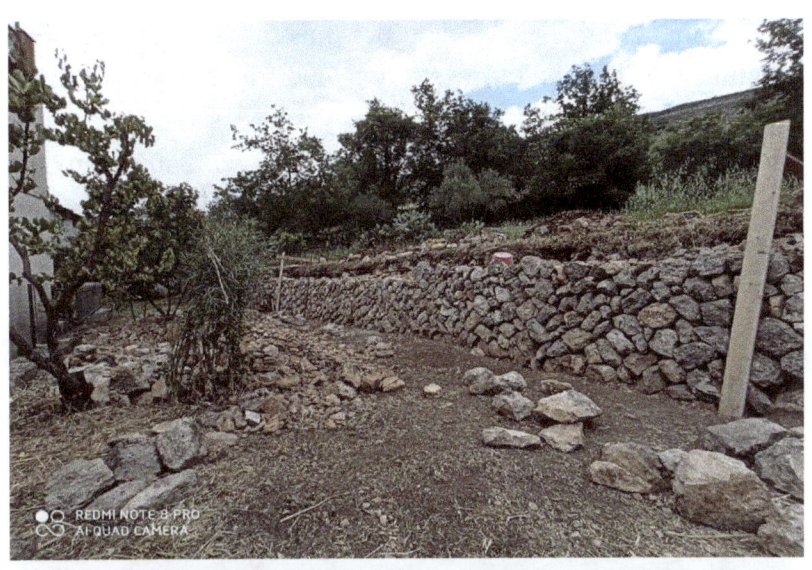

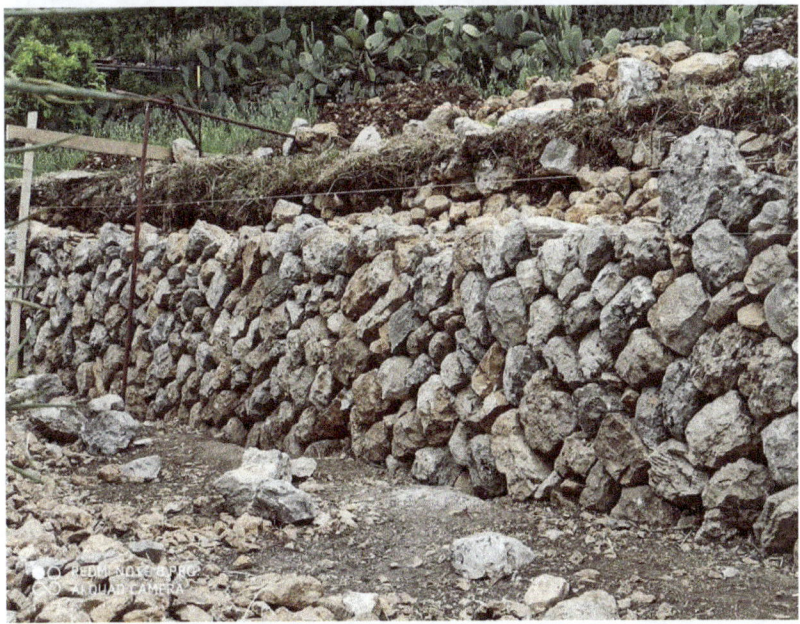

Nelle ultime due foto, entrambe dell'amico e concittadino Arcangelo Di Siena, si documenta la costruzione di una nuova macera.

Arcangelo Di Siena è uno dei giovani corenesi che più e meglio si è distinto in questo antico difficile lavoro. Gli ho chiesto di confidarmi da dove derivasse il suo amore per il lavoro di costruttore di macere e lui gentilmente mi ha inviato un messaggio che mi pare il caso di pubblicare come testimonianza autentica e vera della passione, sua e di chi contribuisce a far sopravvivere questa arte.

"Non saprei dirti da quanto tempo, ma la pietra è sempre stata una mia passione. Sarà che ho abitato in un centro storico, vedevo le case e le vallotthie *delimitate da quei perimetri di pietra. Ogni tanto vado con i cuccioli in montagna, mi piace soffermarmi vicino alle caselle. Una volta, sono stato a fissare una parete di questi ricoveri per un'ora circa. Era talmente una poesia che non riuscivo a staccarmene. Cercavo di capire il criterio adottato e quindi anche la scelta di allora di privilegiare quel luogo piuttosto che un altro. La lavorazione con lo scalpello è differente, sono un fan di Michelangelo e di tutti quegli artigiani che lavoravano a mano. La chiesa di Coreno, e non solo, me ne hanno dato prova. Un'altra cosa che ho imparato dai miei vecchi, è che ognuno aveva un suo stile. C'era chi preferiva l'incastro e chi una sovrapposizione con conci più squadrati. La nostra pietra, a differenza di quelle di altre regioni, si presta alla prima. Si può aggiustare a colpi di martello e si può rendere in una forma più allungata possibile con la faccia vista davanti e la punta dietro. Alla macera veniva realizzata una contromacera con inerti di scarto e di grandezza media. Un altro aspetto importante è che anche mio nonno le realizzava. Da un punto di vista genetico qualcosa deve pur significare. Mi raccontavano che ai primi del '900, non avendo a disposizione*

attrezzi in ferro, erano rari, qualcuno adoperava utensili tutti di legno. Per me un valore aggiunto, di sacrificio e quindi di rispetto per chi ci ha preceduto in questa dura arte."

Un plauso sincero, commosso e sentito, espresso da me ma idealmente da tutta la cittadinanza corenese, deve andare all'indirizzo di questa piccola schiera di nuovi, audaci e giovani costruttori che, eroicamente e con sacrifici anche economici, fanno rivivere col loro duro lavoro, ma soprattutto con la loro sincera passione l'antica arte della costruzione delle macere. Arte alla quale molto deve il nostro paese e che tanto ha caratterizzato l'aspetto estetico e paesaggistico dei nostri territori rurali ma che, soprattutto, tanto ha dato nei secoli scorsi alla nostra comunità dal punto di vista schiettamente culturale, economico e sociale.

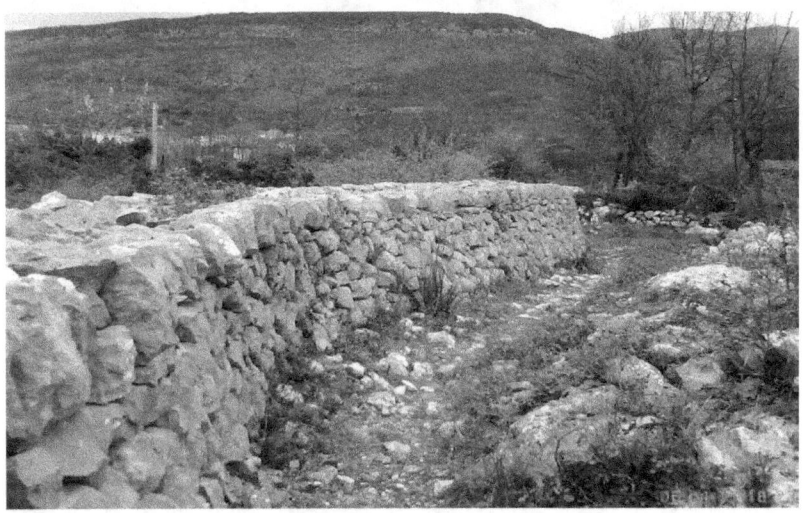

Macera campestre fotografata dall'autore in contrada *Vagliavetta*.

Puzzola, Pozzi

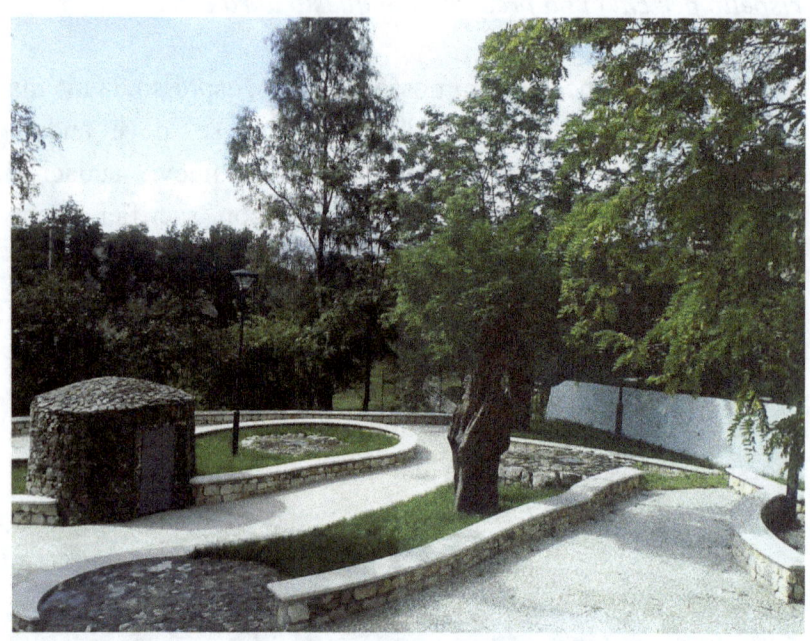

Così Dante Troisi, descrive i pozzi di Coreno Ausonio nel suo *"L'acqua di Coreno"*. Certamente lo scritto più famoso sui pozzi, ospitato nel giornale *La Serra*, anno I, n. 7-8, luglio-agosto 1961, pag. 3.

"Dal muretto ove siamo seduti, le cisterne sotto sembrano tombe. Una specie di cimitero arabo, perché appunto con mucchi di pietre gli arabi indicano sul terreno il posto in cui seppelliscono. Ma vi sono alberi di acacia a ingentilire il luogo e i ragazzi giocano nel breve spazio che le raccoglie. Finché arrivano donne e pare che rechino offerte: una infila la mano nel seno e caccia una chiave, si china sulla lastra di ferro che

chiude sopra il tumulo, ne fa scattare il lucchetto, la solleva, sale sul rialzo. Un'altra donna le passa un secchio legato a una fune e lei lo cala dentro. Si sente l'urto contro l'acqua, i ragazzi accorrono e a turno si dissetano bevendo dal secchio tirato su colmo, a grandi bracciate, dalla padrona che poi comincia a riempire le conche, i vasi, i mastelli, i barili posati attorno a lei. Le donne discorrono quietamente; son sicure della propria razione. Ha piovuto molto nei giorni passati e i pozzi sono pieni. Tuttavia mai restano aperti; alcuni sono padronali, altri del municipio e le chiavi di questi custodite dalla guardia comunale."

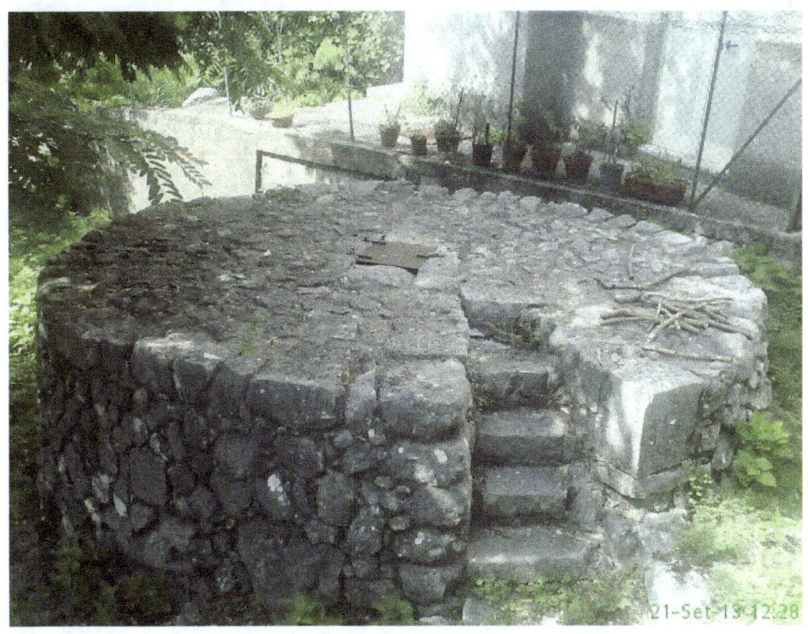

Uno dei pozzi, forse il più imponente dell'intero complesso, come appare oggi.

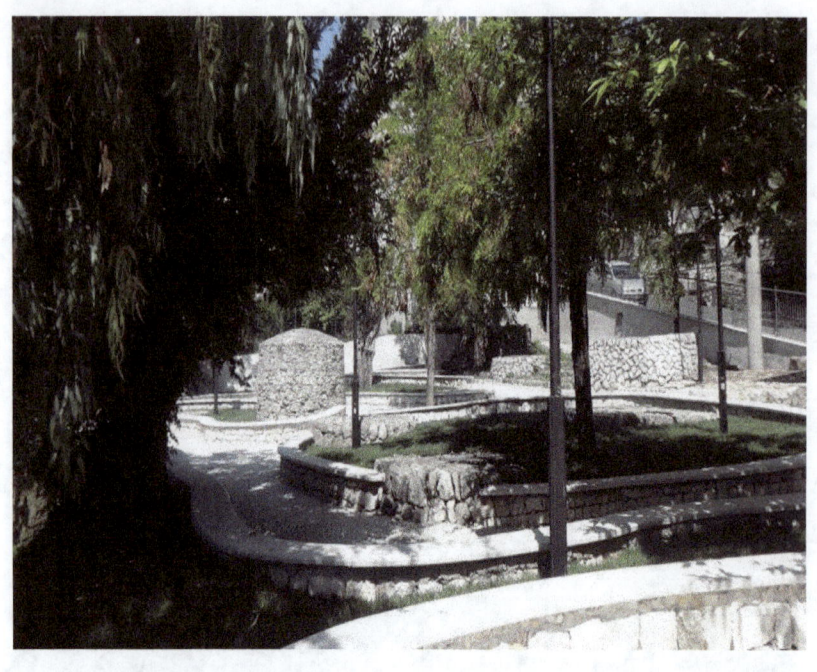

Così li descrivo io nel mio libro: *"La Storia di Coreno"*. *"...Uscendo dal portone centrale della Chiesa di Santa Margherita e prendendo subito a destra, dopo una strettoia si trovava a meno di cento metri il rione Pozzi. Dalla parte di sotto, verso la mano destra si trovavano non meno di venti pozzi, dove tutti i cittadini potevano recarsi ad attingere l'acqua. I pozzi, pubblici o privati che fossero, non erano sufficienti al fabbisogno della popolazione, tale ragione indusse la gran parte dei proprietari di case a dotare gli edifici di pozzi interni, posti generalmente nelle cantine o comunque ai piani bassi delle case."*

E così proseguo nel mio libro. *"...In ogni caso, pur avendo un pozzo, approvvigionarsi d'acqua non era per niente agevole. La preziosa materia liquida doveva essere attinta a mano dai pozzi, calando il secchio con una fune di strame (a proposito, la trasformazione e la lavorazione dello strame era un'altra povera risorsa economica del tempo in tutta la zona che ricadeva sotto il nome di Alta Terra di Lavoro) attraverso una bocca di luce, oppure nel migliore dei casi, con una rudimentale pompa a mano, e spostata con contenitori non troppo grandi (in genere di coccio, zinco o rame), perché fossero poco pesanti, quindi facilmente trasportabili da donne o, addirittura, da bambini, essendo gli adulti maschi non disponibili perché impegnati tutti nei lavori agricoli o al pascolo degli ovini. L'acqua, così faticosamente recuperata e attinta, doveva essere filtrata alla meglio (attraverso un canovaccio e un setaccio) infine, trasportata fin dove serviva. Non era certamente sprecata inutilmente, ma riservata e*

utilizzata con parsimonia e solo in caso di vera necessità, ad esempio: per lavare le poche stoviglie; per lavare qualche abito migliore, magari da indossare la domenica; per dissetare, ovviamente, sia le persone che le bestie. Solo dopo, forse, poteva essere utilizzata, in una modica quantità, anche per l'igiene personale."

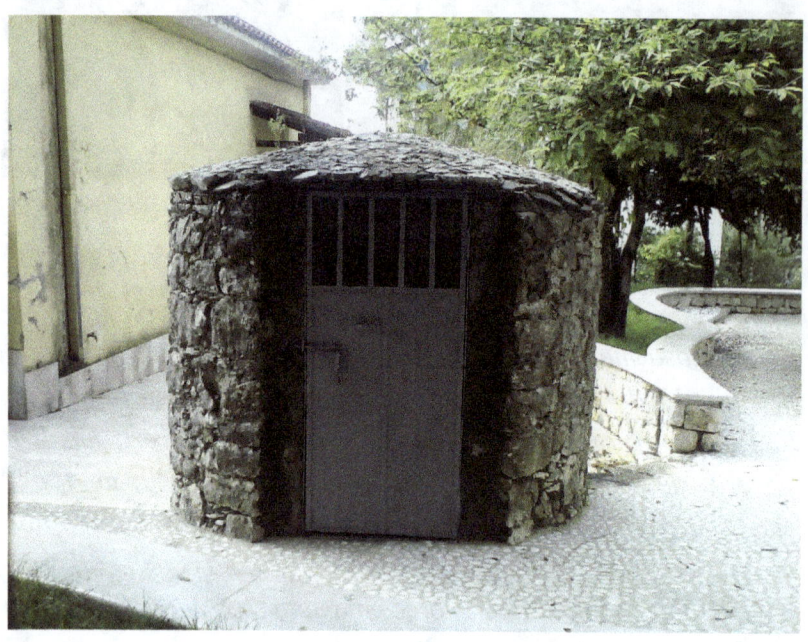

La curiosa costruzione circolare in realtà contiene la bocca di un pozzo probabilmente con accesso privato o comunque riservato.

Scalette

Le *scalette* di Coreno collegano la parte alta del paese a quella bassa. La parte vecchia, più antica, a quella nuova, più moderna, con un camminamento di ampi gradini chiusi in due muretti paralleli, che parte, più o meno, a metà di Via IV Novembre e, salendo a *zig-zag* per i prati e per gli orti della collina, sbuca in un vicolo che sta, più o meno, a metà del percorso di Via Roma, poco prima del punto dove incrocia a perpendicolo Via S. Pellico. *"Iamocenne pe' le scalette!"* Suggeriva al compagno di strada chi si avviava a piedi verso i *Curti*, almeno fino alla fine degli anni '70. Ovvio che le *scalette* avevano senso quando in paese non c'erano le macchine. Anzi, diciamo che, settant'anni fa non aveva molto senso raggiungere la parte alta del paese percorrendo a piedi Via Silvio Pellico. Mentre oggi non ha senso percorrere le *scalette* per andare alla parte alta del paese. Le *scalette* furono costruite negli anni '50 e rientravano nel grande piano del dopoguerra per la costruzione delle più importanti ed essenziali infrastrutture redatto dall'allora sindaco Giuseppe Barbera. Insieme alla ristrutturazione e all'ampliamento della Scuola Elementare in Piazza Quercia, alla costruzione dell'Asilo Infantile in via T. Tasso e della intera Rete Fognaria comunale, all'ammodernamento e al completamento della Rete Idrica, alla Illuminazione Pubblica, all'ammodernamento, ampliamento e asfaltatura dell'intera Rete Viaria Comunale, alla costruzione della Villa Comunale in piazza Umberto I e alla costruzione e al perfezionamento dell'arredo urbano sulle principali strade e piazze intercomunali.

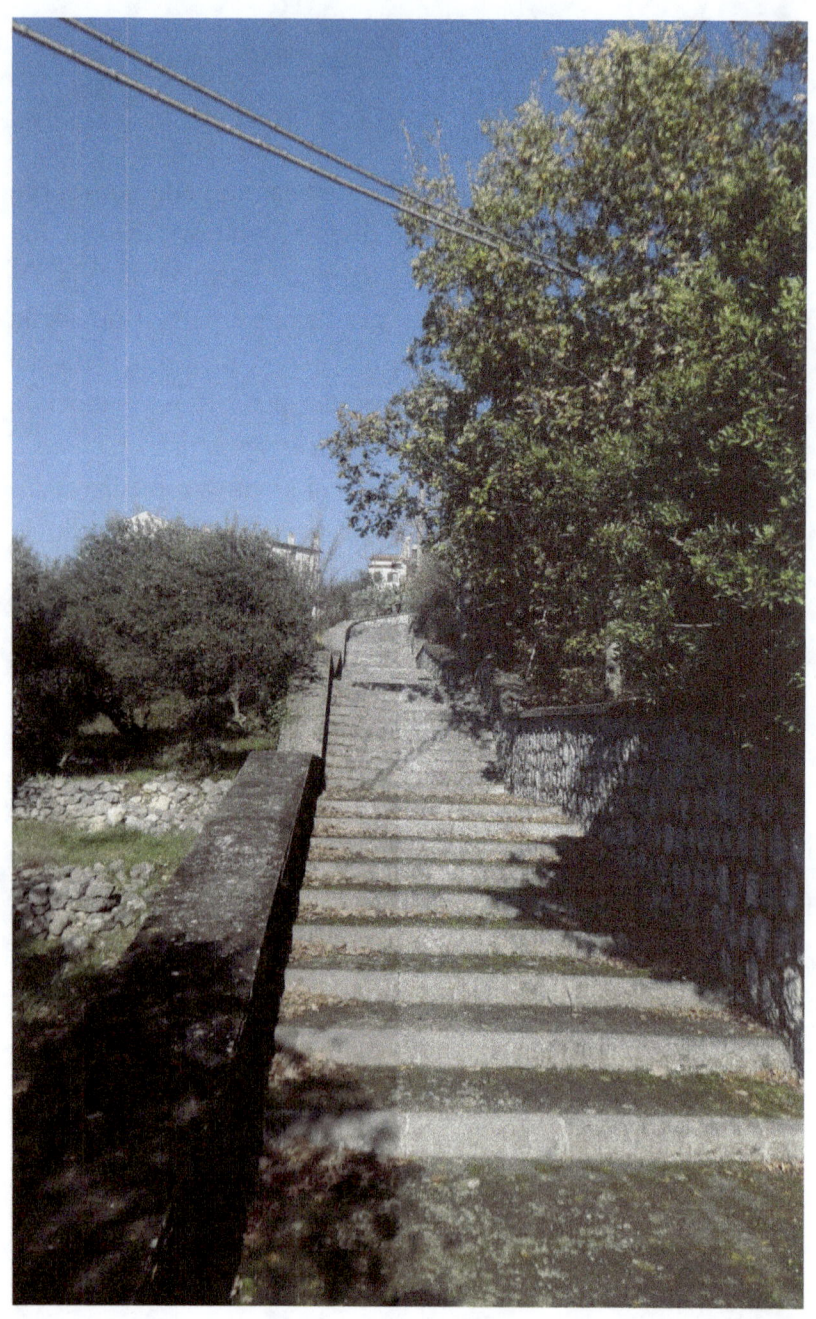

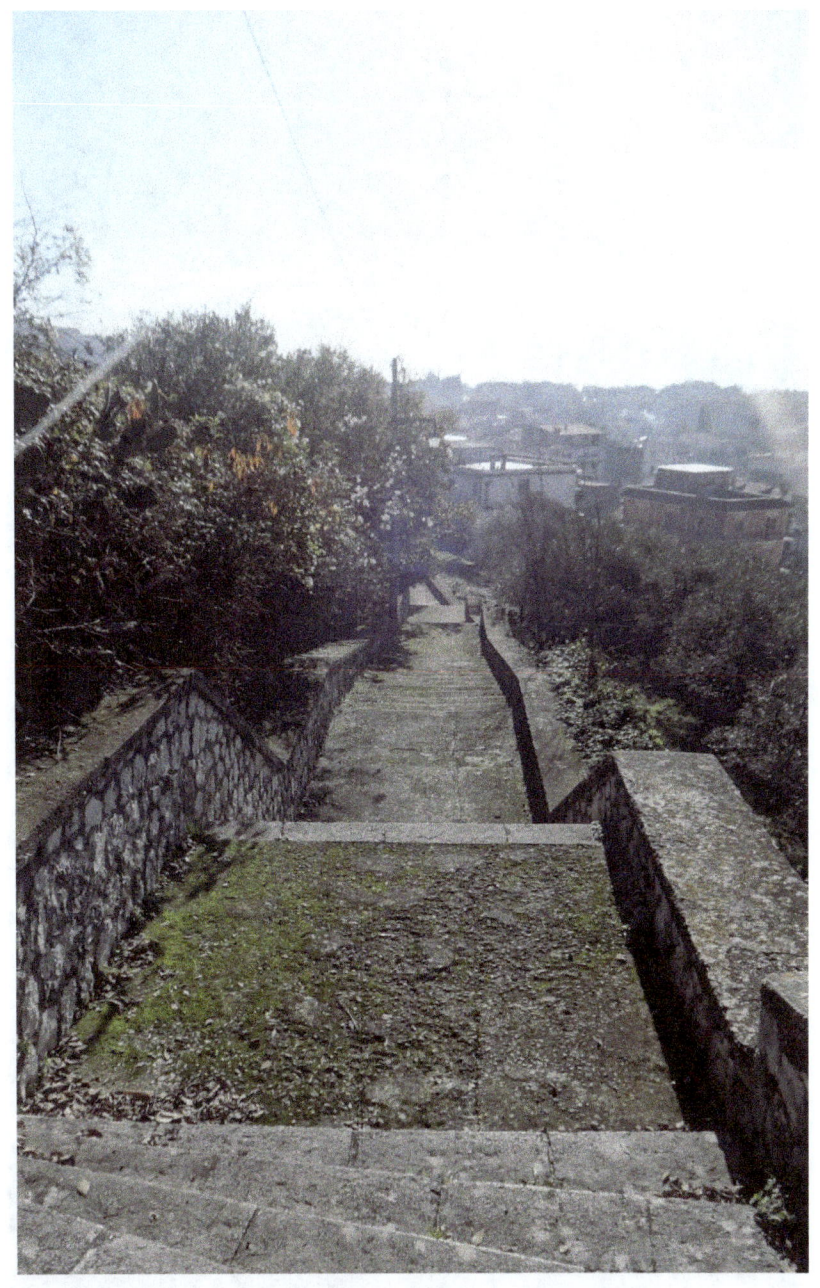

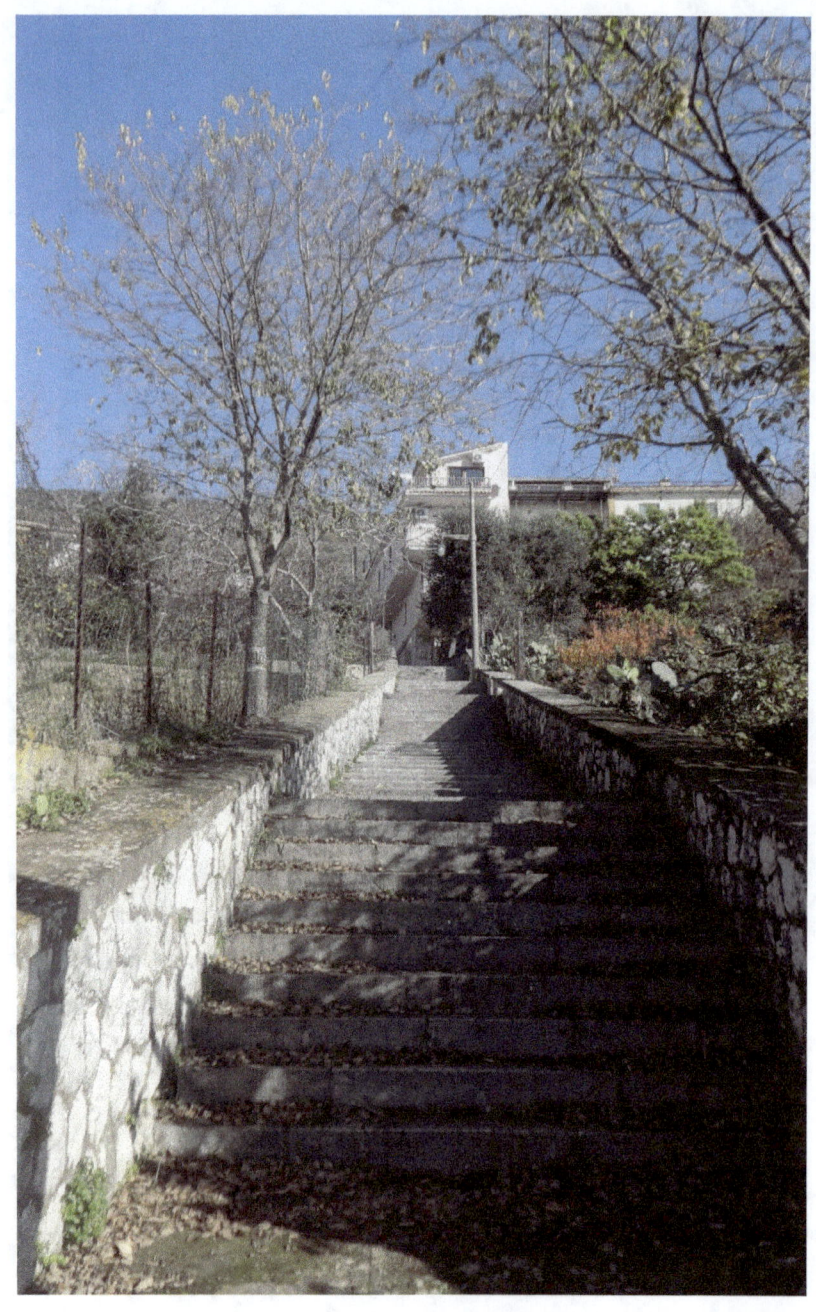

Furgni, forni a emergenza

Al mio paese un particolarissimo esempio di costruzioni, eseguite secondo i dettami dell'architettura popolare dai cd. *masti,* è costituito certamente dai cd. *furgni*, che altro non sono che forni a emergenza. Si tratta in buona sostanza di antichi forni a legna in muratura, il più delle volte in malta, pietra e laterizi, che sporgevano, quindi... emergevano, da qui il loro nome, dalla parete esterna delle abitazioni, per raggiungere il semplice duplice obiettivo di dotare l'abitazione di un fondamentale elemento accessorio della vita quotidiana e, nel contempo, di far guadagnare spazio all'interno della casa in favore di piccoli cucinini rustici che di solito erano già di esigue dimensioni se non addirittura molto angusti.

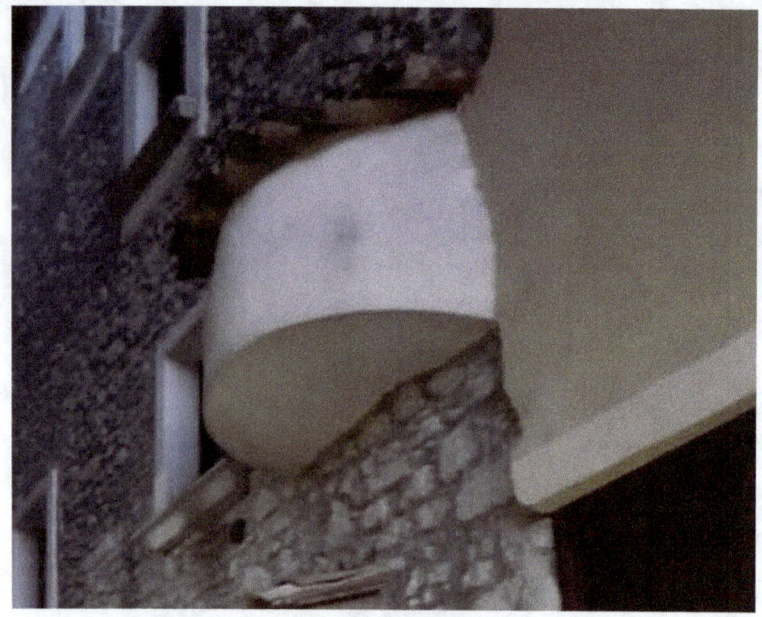

Forno ad emergenza fotografato dall'autore nel rione Curti.

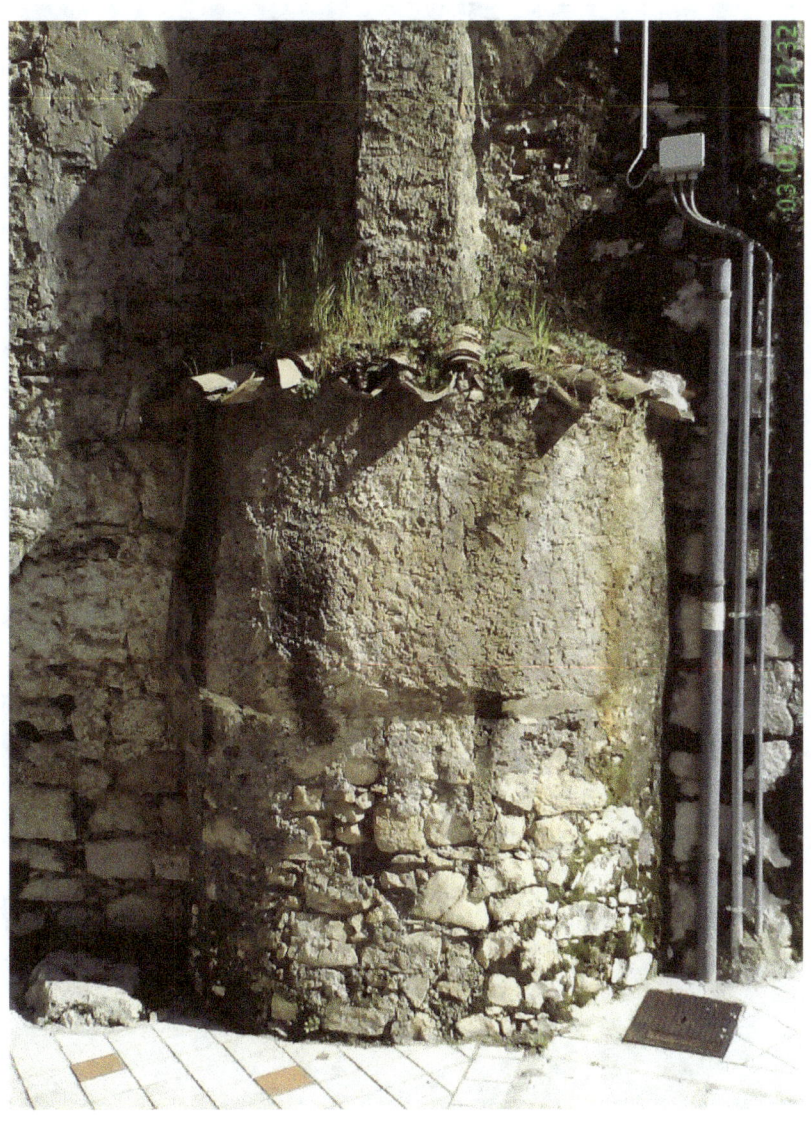

Bellissimo esempio di forno ad emergenza conservato nella facciata di un'abitazione in Piazza Quercia, deturpato da installazioni della moderna rete elettrica.

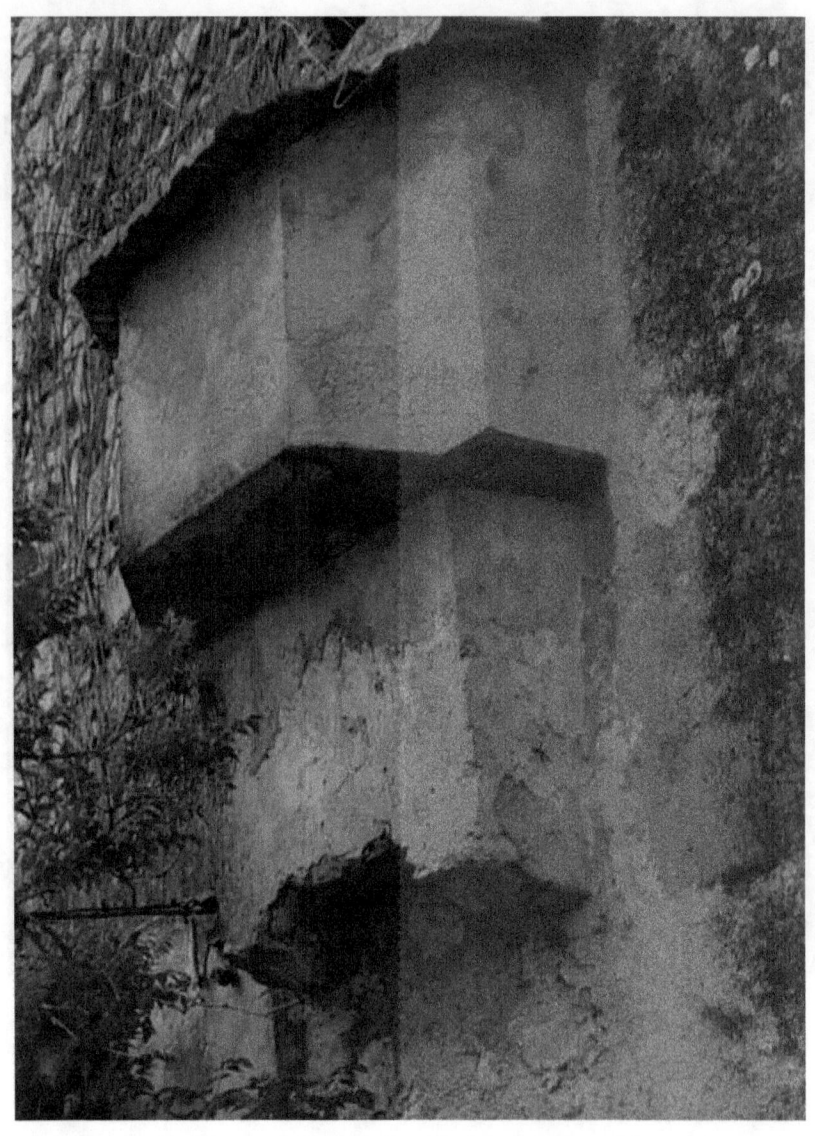
Un raro esempio di forno ad emergenza a sezione squadrata

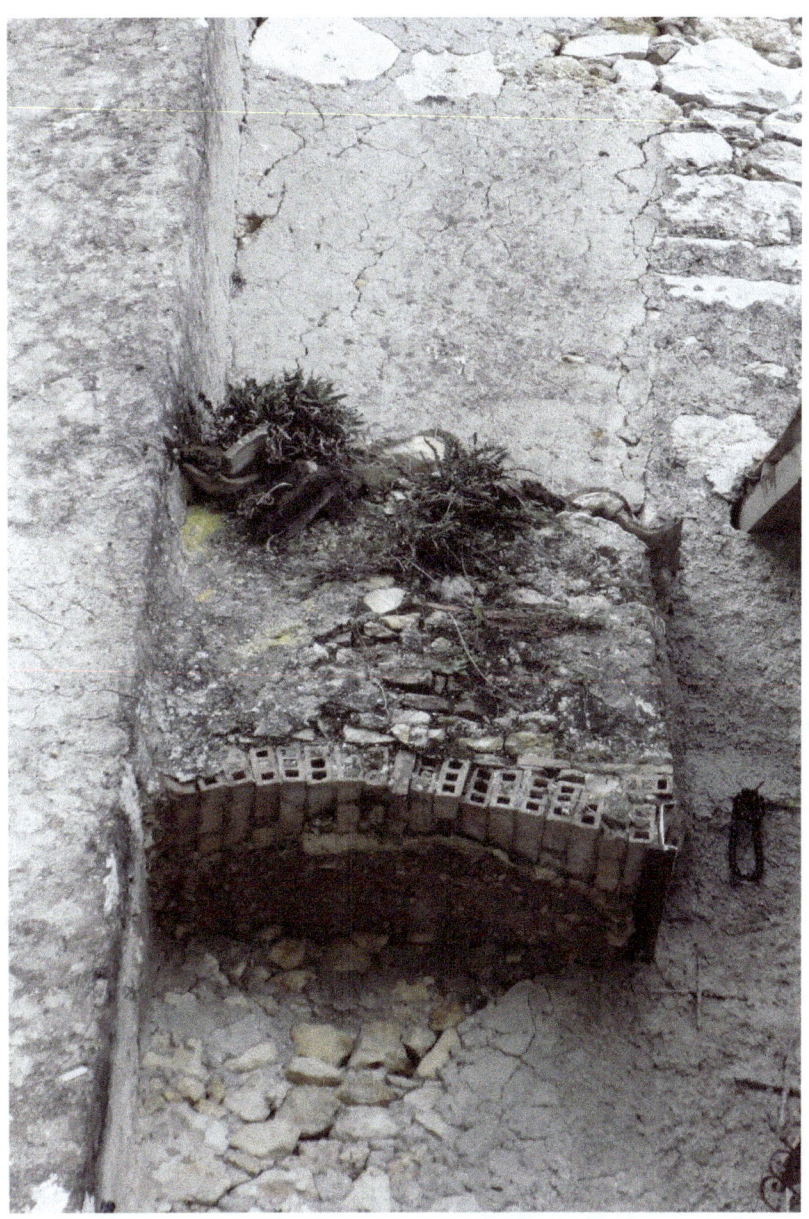

Bellissimo e originale esempio di forno ad emergenza a sezione rettangolare.

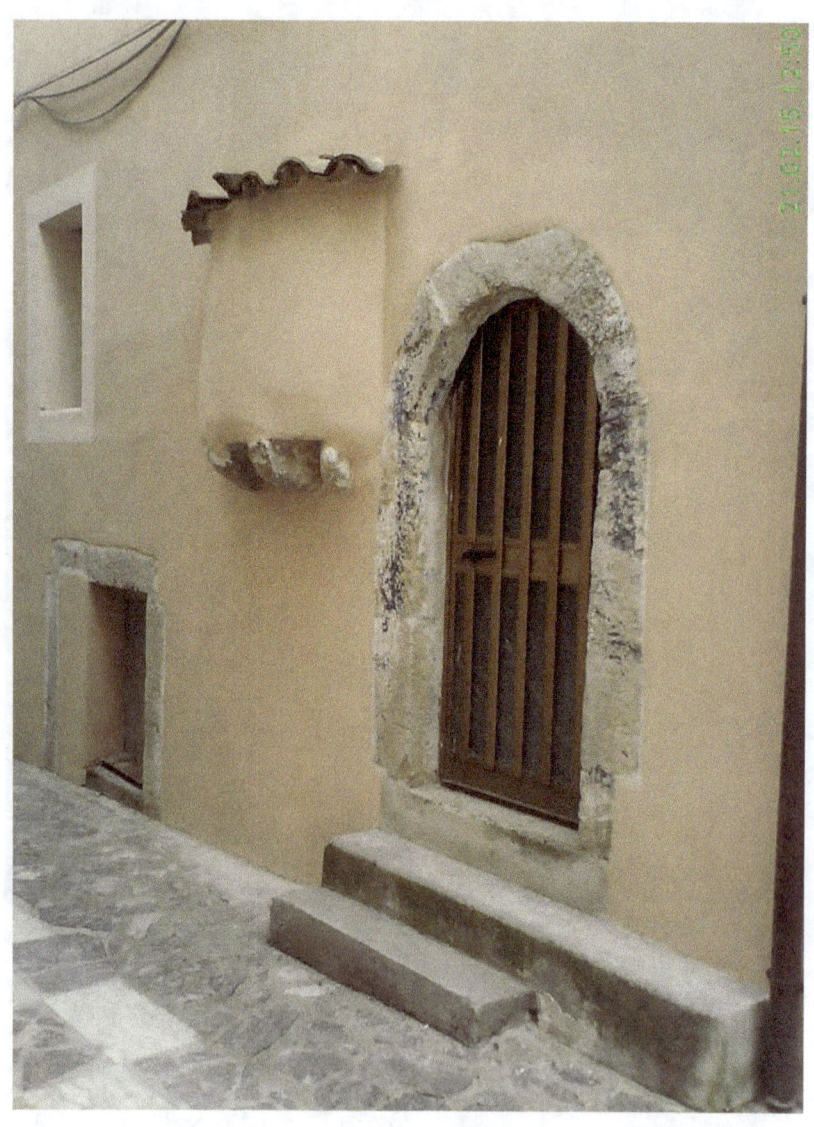

Furgnu recentemente ristrutturato e inopportunamente intonacato a Via Roma, Rione *Curti*.

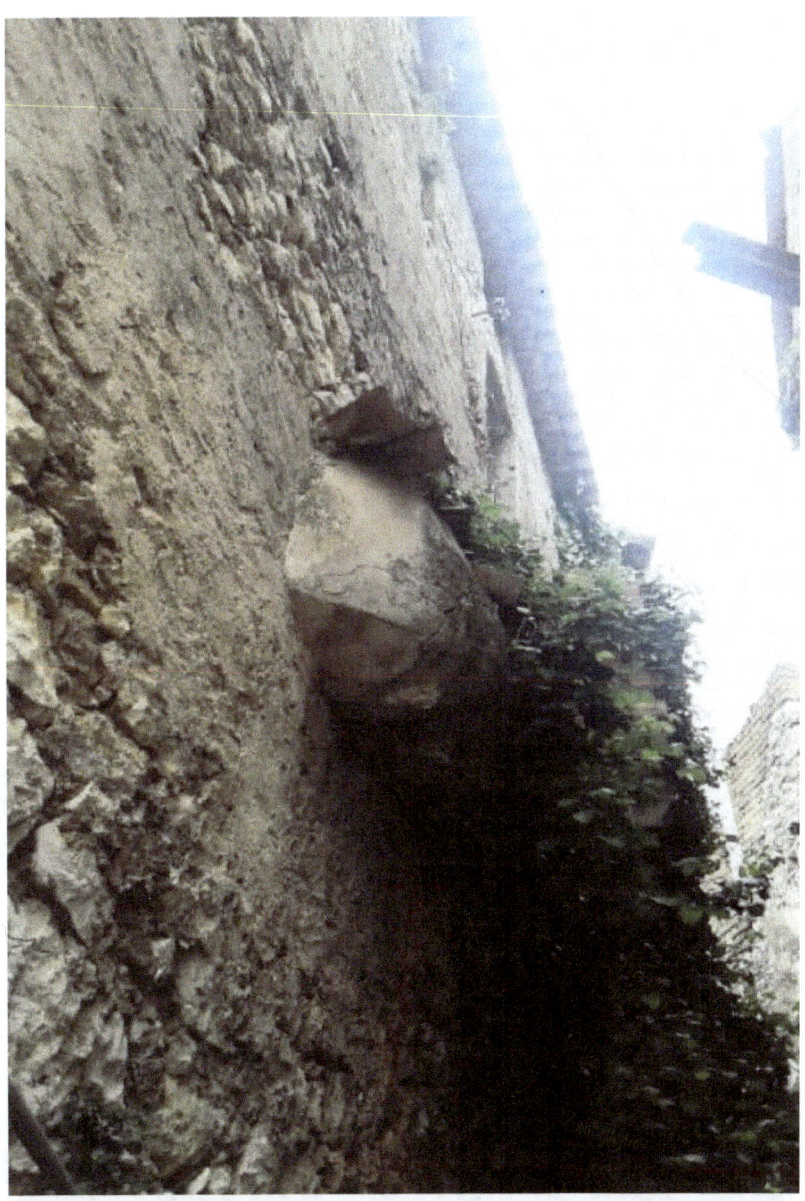

Antichissimo *furgnu* pensile, sporgente dai piani alti di una casa ormai disabitata del centro storico, perfettamente conservato nelle sue condizioni originarie. Quasi miracolosamente ha resistito all'incuria, allo spopolamento, alla guerra e ai terremoti.

Conche di pietra

Le conche scavate nella pietra viva avevano la semplice funzione di raccogliere l'acqua piovana, oppure semplicemente di contenerla, perchè potesse essere adibita ai vari usi quotidiani. Abbeverare gli animali da soma o da cortile, innaffiare gli orti e le piante ornamentali, lavare i panni sporchi e quant'altro. L'uso della pietra scavata a mano con mazzetta e scalpello deriva essenzialmente dalla facile reperibilità, data la vasta diffusione su tutto il territorio del paese, dei massi di pietra grezzi e, contemporaneamente, dalla impossibilità di reperire altri materiali da costruzione alternativi come zinco, rame, ferro o plastica, determinata anche dal loro alto costo. Si tratta, pertanto, di un elemento assai comune, ma nel contempo molto caratteristico, nel paesaggio del mio paese.

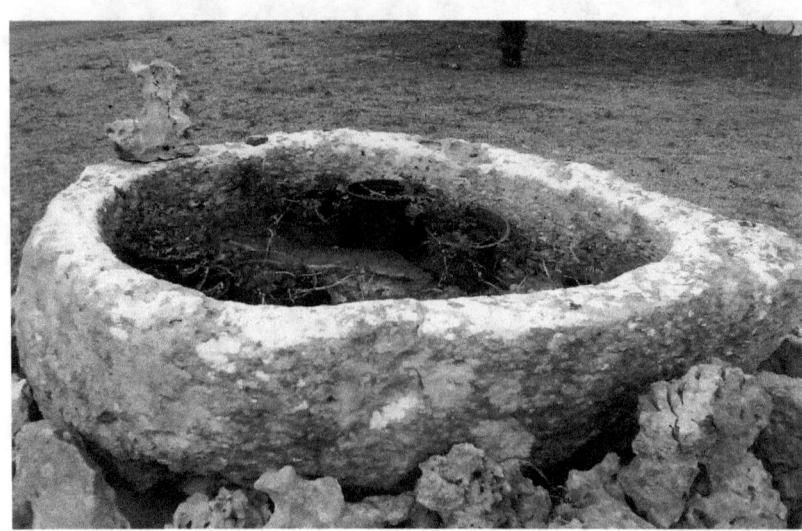

Proprio dall'osservazione di una conca di pietra scavata, che si è presto trasformata in contemplazione, ho ricavato lo spunto per un mio tentativo di poesia paesologica.

Sul fondo di una conca di pietra scavata
marcisce l'inverno di foglie ammassate
nell'acqua piovana raccolta dal vento
trova pace un autunno mollo
il villico aspetta che la primavera gentile
gli soffi la nuca come battito d'ali leggiero
fremono freschi i bianchi mandorli in fiore
le ragazze innocenti sciogliendosi
in languide risa vanno con la voglia
di mare appiccicata alla pelle
chi aspetta ansioso che esplodano di giallo
le pigre ginestre sul colle
chi si dispone comodo a osservare il sole
dell'ultima ora che incendia tetti di coppi
e pietre solagne alle otto di sera.

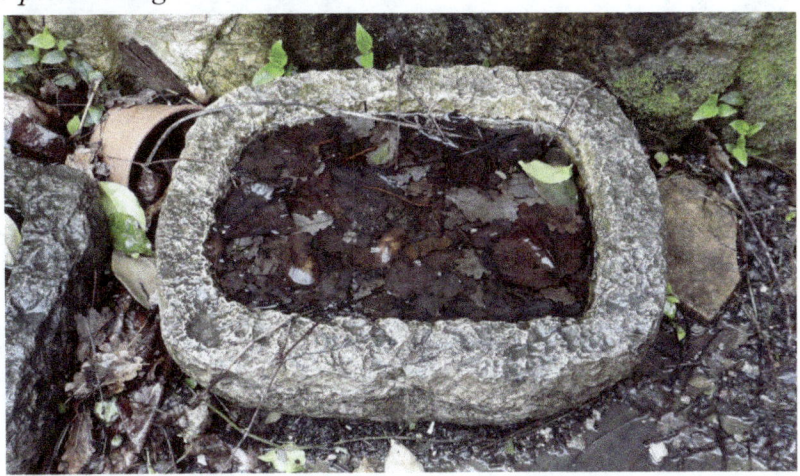

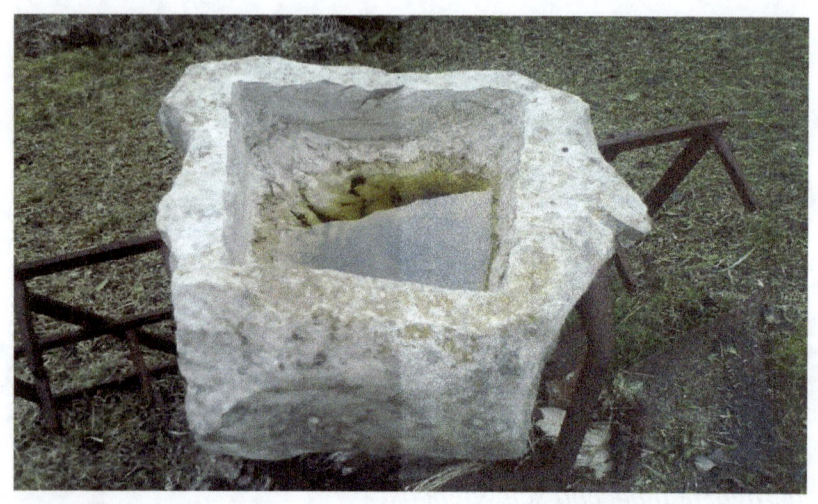

Nelle foto due tipici esempi di conca di pietra appena sgrossati dal blocco di roccia.

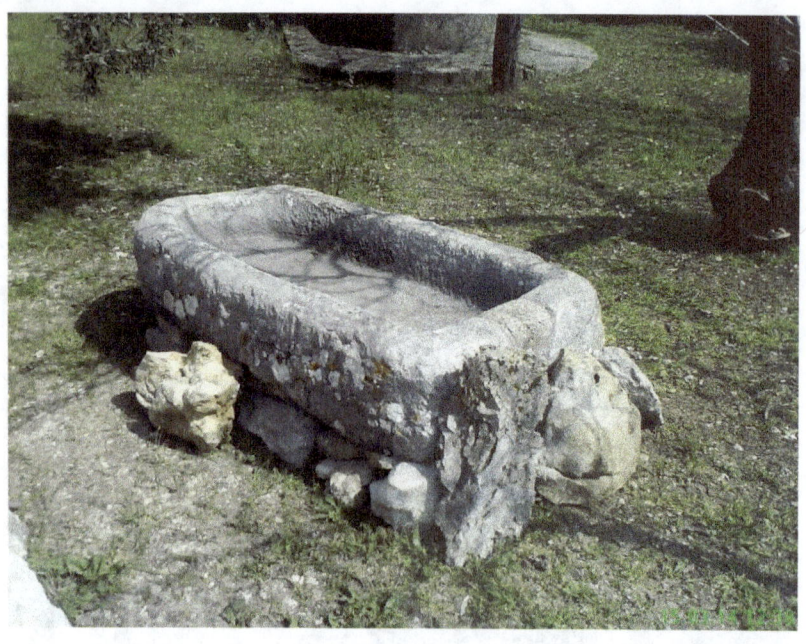

Supportici

Il nostro breve viaggio tra le particolarità dell'architettura popolare presenti nel mio paese, Coreno Ausonio, ma comuni ad altri paesi limitrofi della Ciociaria, prosegue. Esaminiamo il cd. *sopportheco,* in dialetto, o supportico, in italiano, che deriva, molto probabilmente, il suo nome dal verbo latino *portare* preceduto dal prefisso *sub*. Praticamente... sopportare, sostenere, reggere, che è appunto quello che avviene nel caso del supportico, sostenere la costruzione sul vuoto sottostante. Nei borghi degli Aurunci sono presenti numerosi vicoli che presentano questa caratteristica e originale forma architettonica di edilizia civile popolare, di origine tardo rinascimentale. Si tratta di un elemento architettonico strutturale che, nell'ambito di un insieme edilizio, risponde alla funzione di sostegno atto anche a collegare tra di loro due case e costruito utilizzando elementi poveri autoctoni, legno di quercia per le travi, pietra locale, laterizi e malta. La *ratio*, molto spesso, va ricercata nella mera necessità di ampliare il corpo principale dell'abitazione oppure di mettere in collegamento due abitazioni distinte divenute di un unico proprietario. I *supportici* danno vita a scorci caratteristici e suggestivi, mantenendo inalterati i principi costruttivi a centinaia di anni dalla realizzazione. Sono costruzioni che formalmente ricalcano l'elemento stilistico dell'arco semplice, ad una o più volte, che sospese tra i vicoli dei vecchi rioni che costituiscono il centro storico del paese, con la funzione di sostenere una o più stanze sospese, adibite ad uso di civile abitazione, quindi regolarmente abitate.

Uno dei sopportici più famosi e più fotografati di Coreno Ausonio si trova al rione Curti. Resta imponente nella sua struttura sebbene la sua originalità sia andata perduta a causa di una recente ristrutturazione.

Antico supportico fotografato dall'autore al Rione *Rollagni*.

Londri, Lavandini

Anche senza essere coresini di nascita si capisce facilmente da dove derivi l'etimologia e, quindi, cosa signifìchi questa strana parola: *londri*. Viene dall'inglese *laundry*, e significa lavanderia. La parola, con ogni probabilità, fu importata, prima o dopo la guerra da un anonimo emigrato al ritorno dall'America, oppure da un anonimo soldato americano e dopo la volgarizzazione, fu adottata per designare quello strano posto. I *londri* rappresentavano uno dei luoghi più tipici nel novero delle infrastrutture pubbliche del paese. In ogni caso, anche dopo il battesimo ufficiale, gli autarchici del paese avrebbero continuato a chiamarli *lavandini*.

I *londri* furono costruiti dopo la guerra, quando la rete idrica pubblica ancora non c'era e, di conseguenza, non c'era nemmeno l'acqua nelle case. Il paese aveva e conservava una radicata vocazione agricola e pastorale. Erano stati concepiti, infatti, come lavatoi pubblici e anche come abbeveratoi per gli uomini e per gli animali che tornavano dalla campagna.

I *lavandini*, o *londri*, erano composti da una serie di vasche uguali affiancate, ma non comunicanti. Ora non ricordo se fossero cinque, sei o anche di più. Me le ricordo nere, come l'ardesia, ma non credo lo fossero davvero. Di certo erano sormontate sul davanti da un piano inclinato che aveva profonde incisioni trasversali, dove le donne potevano insaponare e sfregare i panni da lavare. Sul davanti di quella strana costruzione allungata, dal lato della strada, affacciata su Via Torquato Tasso, c'era una vasca più grande, almeno il doppio delle altre, con un cannello di ferro dal quale sgorgava

sempre acqua fresca. Quella vasca serviva come provvidenziale punto di ristoro - specie d'estate - per uomini e animali, al ritorno dal lavoro nei campi. A una cert'ora del pomeriggio, prima dell'imbrunire e anche oltre, ci vedevi mandrie di asini, muli, cavalli, bovini e greggi, assetati dal caldo, dalla salita e dalla fatica, che a turno si abbeveravano abbondantemente, al fianco dei loro padroni. Gli animali e gli uomini sostavano, riprendevano fiato e forze, per percorrere le poche decine di metri che restavano da fare ancora del viaggio di ritorno a casa. A quel punto sapevano che mancava poco per guadagnare la stalla e il meritato riposo. Buona parte delle donne del paese ci andava con la tipica cofana di vimini intrecciati sulla testa, piena di biancheria da lavare. Poi, con i panni ancora grondanti d'acqua, le vedevi trasportarsi verso casa, per sciorinarli al sole, nell'orto o sulla loggia al vento. Noi bambini ci andavamo per giocare con l'acqua. Qualcuno si limitava a sguazzare con i piedi nell'acqua, altri in mutande si immergevano interamente nelle vasche strabordanti. I *londri*, erano anche uno dei rari posti in paese dove si poteva trovare acqua fresca corrente, a ogni ora del giorno e della notte.

Più o meno dove un tempo sorgevano i *londri*, come per ironia della sorte, ora c'è la moderna *casetta dell'acqua*. Ci attingi l'acqua, come la preferisci: puoi sceglierla liscia o anche effervescente. Per averla basta inserire una tessera con *chip* elettronico e la bottiglia si riempie schiacciando il bottone. Per il costo di pochi centesimi al litro. Solo cinquant'anni fa l'acqua, bene più prezioso, era gratuita per tutti. Voi, se volete, tutto questo, chiamatelo pure progresso. Ma oggi, purtroppo, non si vedono più i muli in fila per l'acqua davanti ai *lavandini*.

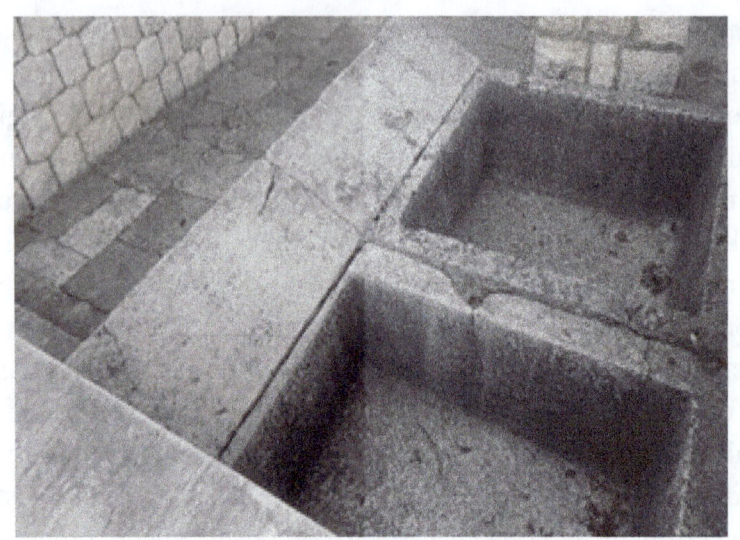

Porzione dei lavandini originali ricostruiti e custoditi nell'*Open Space* della Villa Comunale di Coreno in Piazza Umberto I.

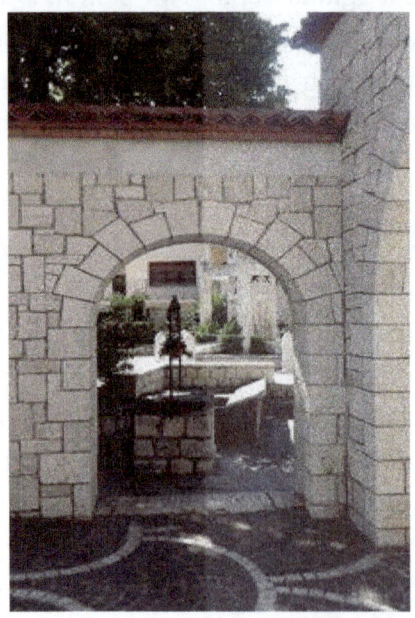

I *londri* visti attraverso l'arco di pietra, anch'esso ricostruito, nell'*Open Space* della Villa Comunale in Piazza Umberto I.

Quelli che vedete nelle foto solo sono una parte dei *londri* originali, che erano molto più grandi e lunghi. Adesso sono stati ricostruiti e conservati nell'*open space* della Villa Comunale di Coreno Ausonio FR, in Piazza Umberto I. Originariamente erano collocati in Via T. Tasso, che negli anni dell'immediato dopoguerra costituiva praticamente la prima periferia sud del paese e il primo posto abitato al quale si accedeva appena ultimata la ripida salita dell'Antica Via Serra. Una mulattiera completamente di pietra che da Coreno conduceva in campagna, verso la Valle dell'Ausente. Percorsa essenzialmente dai contadini e dai mezzadri che a dorso di mulo o a piedi si recavano al lavoro nei campi e nelle vigne. Ce ne occupiamo in altro paragrafo di questo libro.

Da notare l'assenza di rubinetti e la presenza, molto prossima, di un pozzo, per attingere l'acqua.

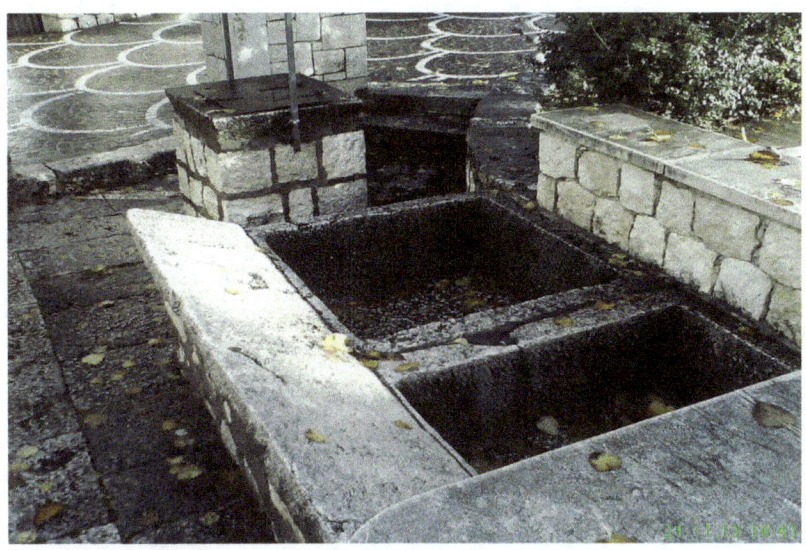

Porzione degli antichi Lavandini Comunali di Via T. Tasso ricostruiti e conservati nell'Open Space della Nuova Villa Comunale.

Caselle

Le *caselle* sono le casette rurali tipiche della civiltà contadina detta anche, civiltà dell'aia. Le *caselle* rurali, note anche come case coloniche o casolari, sono insediamenti poderali, quasi sempre legati alla mezzadria, generalmente isolati nella campagna ma piuttosto diffuse anche sulle nostre montagne, che contraddistinguono in modo inequivocabile gran parte del paesaggio dell'Italia centrale e meridionale.

Esse ospitavano i contadini che avevano esigenza di trovarsi presto sul posto di lavoro o, specie d'estate, non avevano tempo per tornare al paese e dovevano pernottare nei loro poderi distanti qualche chilometro dal centro abitato. In genere ogni casa colonica corrispondeva a un podere, cioè ad un appezzamento adibito allo sfruttamento agrario autonomo. La sua precisa localizzazione all'interno del podere permetteva di sfruttare in condizioni ottimali la forza-lavoro di tutta la famiglia.

Queste dimore, generalmente in pietra o in muratura mista, si sviluppano quasi sempre su due o più livelli, con il tetto rivestito dalle tipiche tegole ed embrici. Oppure coperte con i *coppi,* le tipiche tegole convesse in terracotta. Anch'esse fatte di laterizio, materiale da costruzione, costituito sostanzialmente di argilla opportunamente lavorata e sottoposta a cottura.

Il complesso edilizio (casa e annessi) doveva essere in grado di far fronte a tutte le esigenze legate alle varie attività di allevamento, coltivazione e operazioni successive alla raccolta dei prodotti agricoli.

Alla *casella*, pertanto, si affiancava l'aia, dove si potevano trebbiare i diversi cereali oppure nettare i legumi coltivati. Generalmente l'aia coincideva con l'area antistante la facciata principale della casa, posta a mezzogiorno ed era spesso pavimentata in pietra, oltre ad accogliere uno o più alberi come il noce o il gelso, il fico, oppure anche un pergolato che dovevano assicurare ombra e fresco d'estate. Sempre accanto alla casa spesso si trovava un'area recintata (cd. corte), utilizzata per ospitare un pollaio oppure gli attrezzi agricoli più ingombranti. Gli spazi per il pollaio, la stalla per il bestiame più grosso ed il porcile erano ricavati in vari modi, per lo più in annessi posti spesso a nord.

Nel piccolo complesso edilizio poteva essere presente anche una colombaia, produttrice, oltre che di piccioni da mangiare, della cd. colombina, uno dei concimi più ricercati in agricoltura. In altra parte di questo libro un paragrafo è dedicato alla cd. Colombaia *Bellona*.

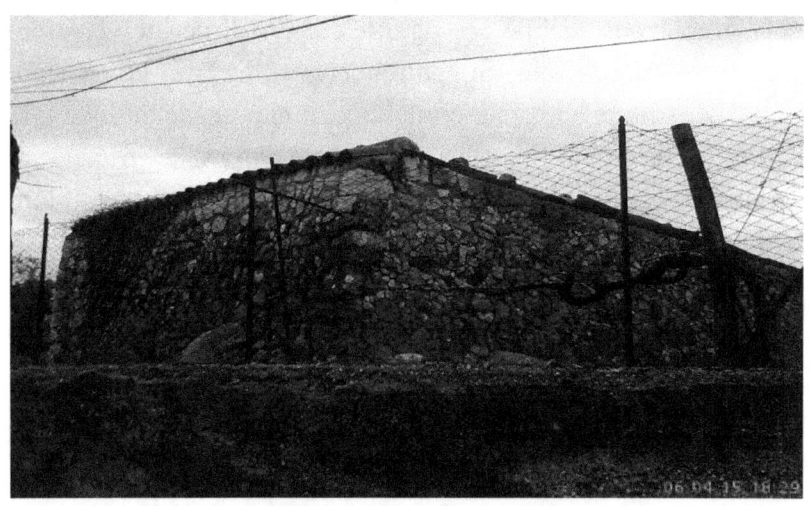

Casella fotografata dall'autore in Contrada *Vagliavetta*.

All'interno della *casella* erano presenti, quasi sempre, un forno per cuocere il pane, un pozzo o, più raramente, una cisterna. All'esterno invece, potevano sorgere una o più capanne a pertinenza con funzione di riparo provvisorio per il lavoratore o di ulteriore locale chiuso dove riporre attrezzi e prodotti. Nei casi di *caselle* meglio attrezzate, oppure in un ulteriore vano attiguo alla casa contadina, potevano essere presenti una piccola cantina, un frantoio per le olive o anche una fornacella per seccare i fichi.

La maggior parte delle *caselle*, però, erano fatte di sole due stanze, poste su un unico livello, oppure su due piani posti uno sull'altro. In tal caso al piano terra si ospitavano gli attrezzi da lavoro e, a volte, anche le bestie, specie quelle da soma ma anche mucche, capre e pecore. Al primo piano, su un soppalco di legno arredato con un semplice pagliericcio dormivano le persone, spesso in modo promiscuo.

Sarebbe auspicabile che oggi le *caselle* diroccate venissero riattate e ripopolate. Si potrebbero utilizzare come case popolari, adibite ad uso di civili abitazioni o anche destinarle al settore della ricettività alberghiera, se trasformate in *bed and breakfast*, agriturismi o alberghi diffusi. Sempre che per il loro acquisto gli attuali proprietari non richiedano prezzi scandalosi. Giustificati dal fatto che in genere risiedono in aree suscettibili di utilizzazione agricola ed hanno intorno are ed are di terreno coltivabile. Ma, nel contempo, ampiamente ingiustificati, dalla semplice ragione che i terreni sono ampiamente inutilizzati perché per lo più sono stati abbandonati dai proprietari.

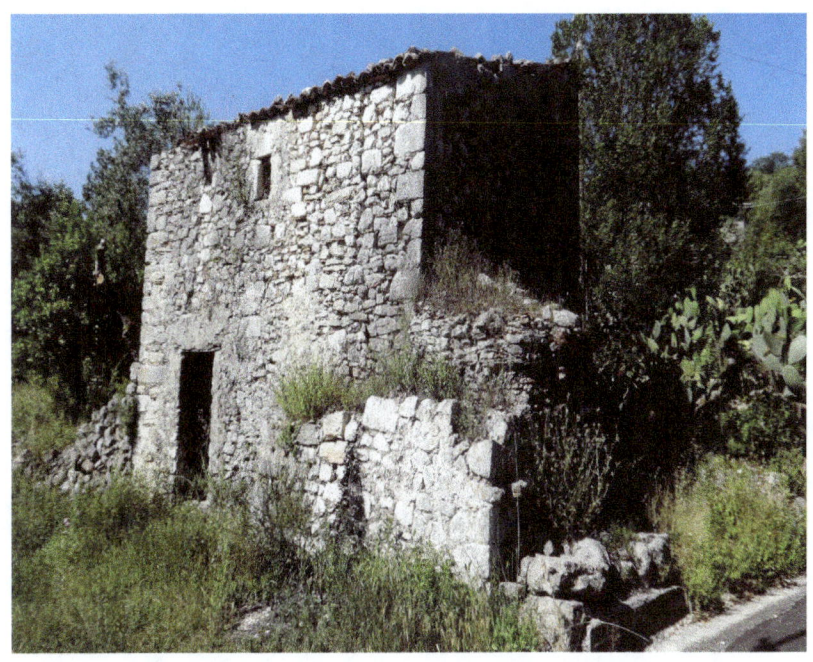

La *casella* ripresa nella foto sopra dall'esterno, ubicata in contrada Casale, è una delle più grandi e complesse sul territorio agricolo della campagna di Coreno e ospitava anche un forno in mattoni che nel frattempo è crollato per incuria insieme ad altre pertinenze, con molta probabilità si trattava di un pollaio, di una cantina e di un frantoio.

A volte nelle immediate circostanze della *casella* si trovavano delle curiose appendici come quella appare nella foto della pagina seguente. A un solo piano e a un solo vano, costruite generalmente in legno o in lamiera ondulata. Spesso si trattava di semplici baracche, adibite a ripostiglio per gli attrezzi e all'occorrenza potevano ospitare gli uomini e anche i loro animali per difendersi dalle intemperie o dagli improvvisi acquazzoni estivi.

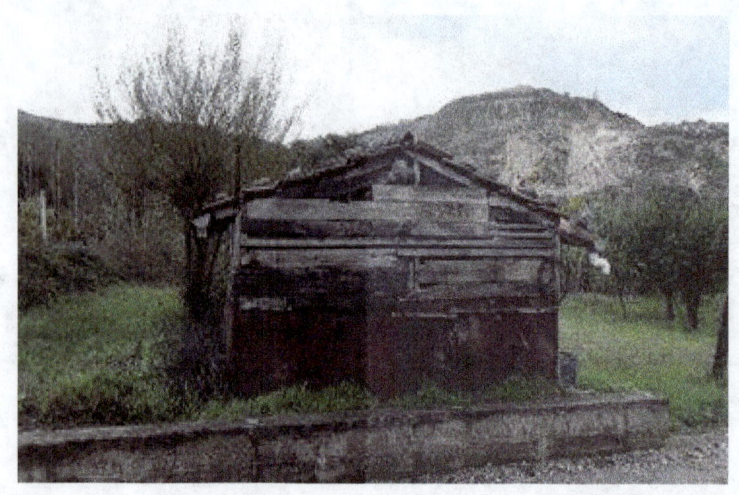

Baracca, in lamiera e legno, usata come ripostiglio per gli attrezzi fotografata dall'autore in Contrada Casale.

Archi e Portali

Proseguendo il nostro viaggio ideale tra gli elementi architettonici più antichi e caratteristici del nostro paese ci occupiamo dell'arco in pietra locale e in particolare dell'arco in pietra locale con chiave di volta. L'arco, in architettura, è un elemento strutturale a forma curva che si appoggia su due piedritti e tipicamente (ma non necessariamente) è sospeso su uno spazio vuoto. Mentre la chiave di volta, un particolare stilistico e strutturale dell'arco, è una pietra lavorata per adempiere, oltre che a funzioni estetiche, soprattutto e in modo particolare a funzioni strutturali. Essa, infatti, posta al vertice di un arco o di una volta chiude, con la sua forma a cuneo, la serie degli altri elementi costruttivi disposti, prima uno sull'altro, poi uno a fianco dell'altro, risultando uno degli elementi statici che scaricano il peso sostenuto dall'arco sui pilastri laterali.

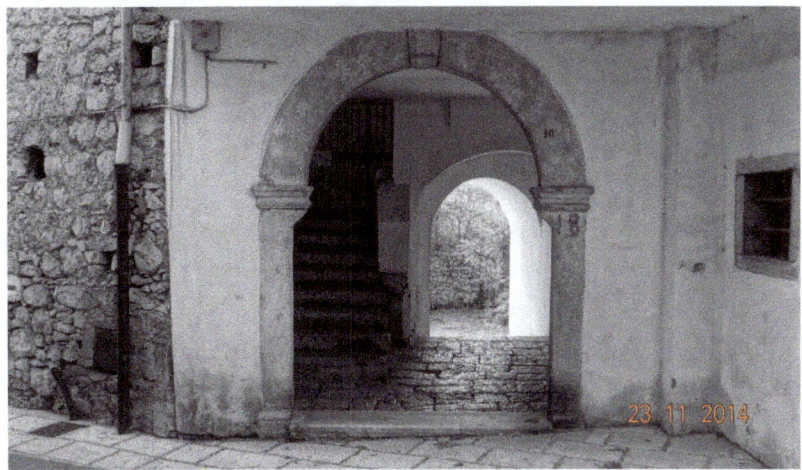

Tipico e bell'esempio di arco in pietra con chiave di volta conservato in Via IV Novembre.

Nessuno puo' dire quanti di questi archi siano stati distrutti dai cannoneggiamenti della guerra o anche abbattuti dalla mano dell'uomo per essere sostituiti con soluzioni più... moderne, o ancora smontati per usarne i pezzi, murandoli in altre costruzioni più nuove, come è certamente accaduto addirittura per importanti pezzi di mura poligonali, o addirittura asportati per essere ricostruiti in altri luoghi. Ancora se ne trovano numerosi nel centro storico e, se si è fortunati, ci si imbatte ancora in archi originali che hanno anche 5 o 600 anni. Tra le mie foto, a corredo del paragrafo, c'è il particolare della chiave di volta di un arco che reca la data 1636, che sicuramente coincide con l'anno di fine costruzione. Non è il più antico, tra tutti gli archi nei quali mi sono imbattuto nelle mie scorribande paesologiche, ma sicuramente è uno dei più antichi e, se non ricordo male, dovrebbe riferirsi alla Chiesetta Rurale o Cappella di Santa Maria di Costantinopoli nel territorio di Castelnuovo Parano, FR. Quindi, dopo questo breve ma spero interessante *excursus* tra gli archi, non mi resta che augurare... buon arco a tutti!

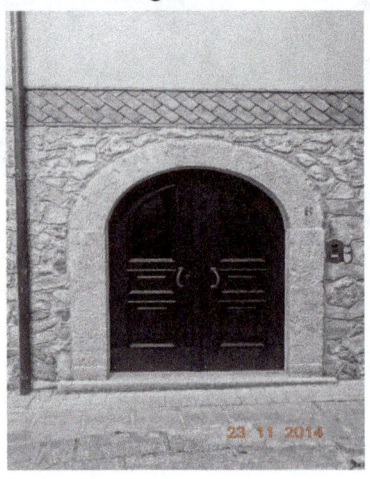

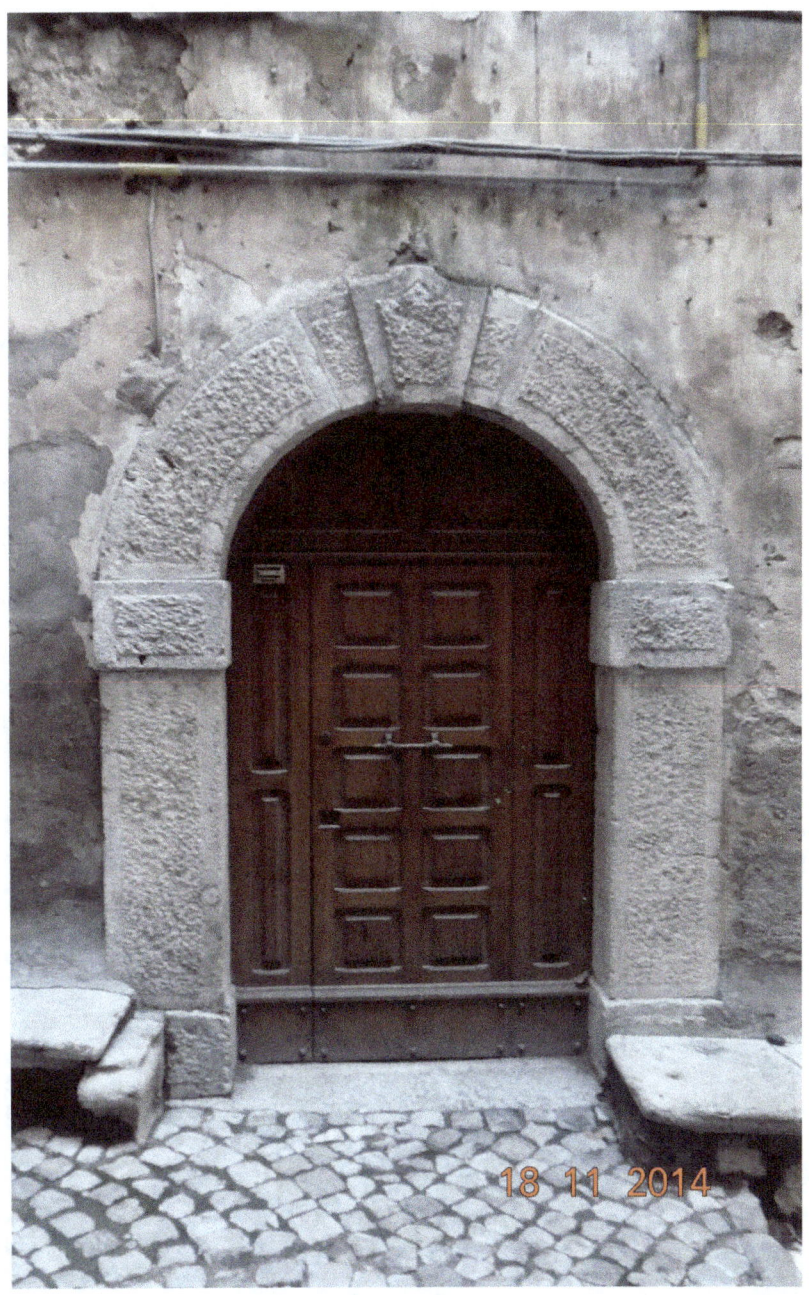

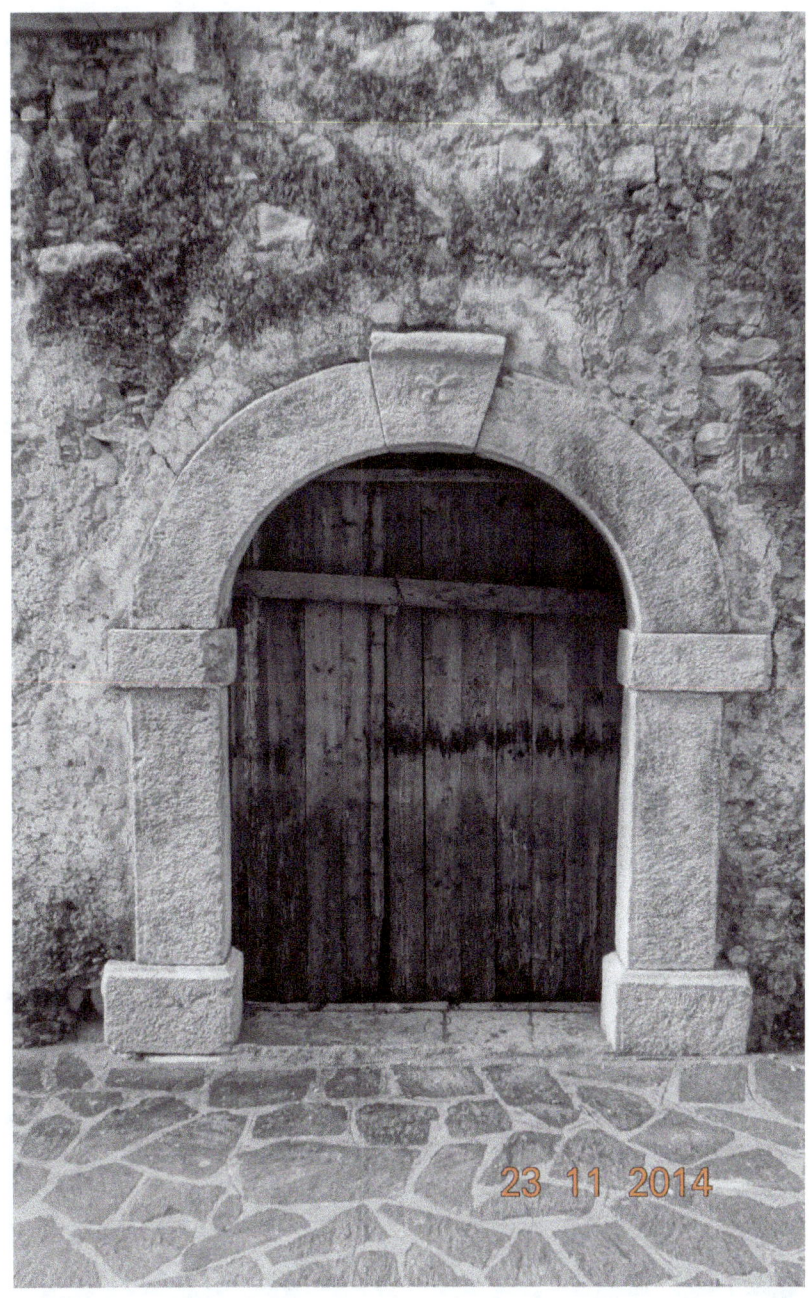

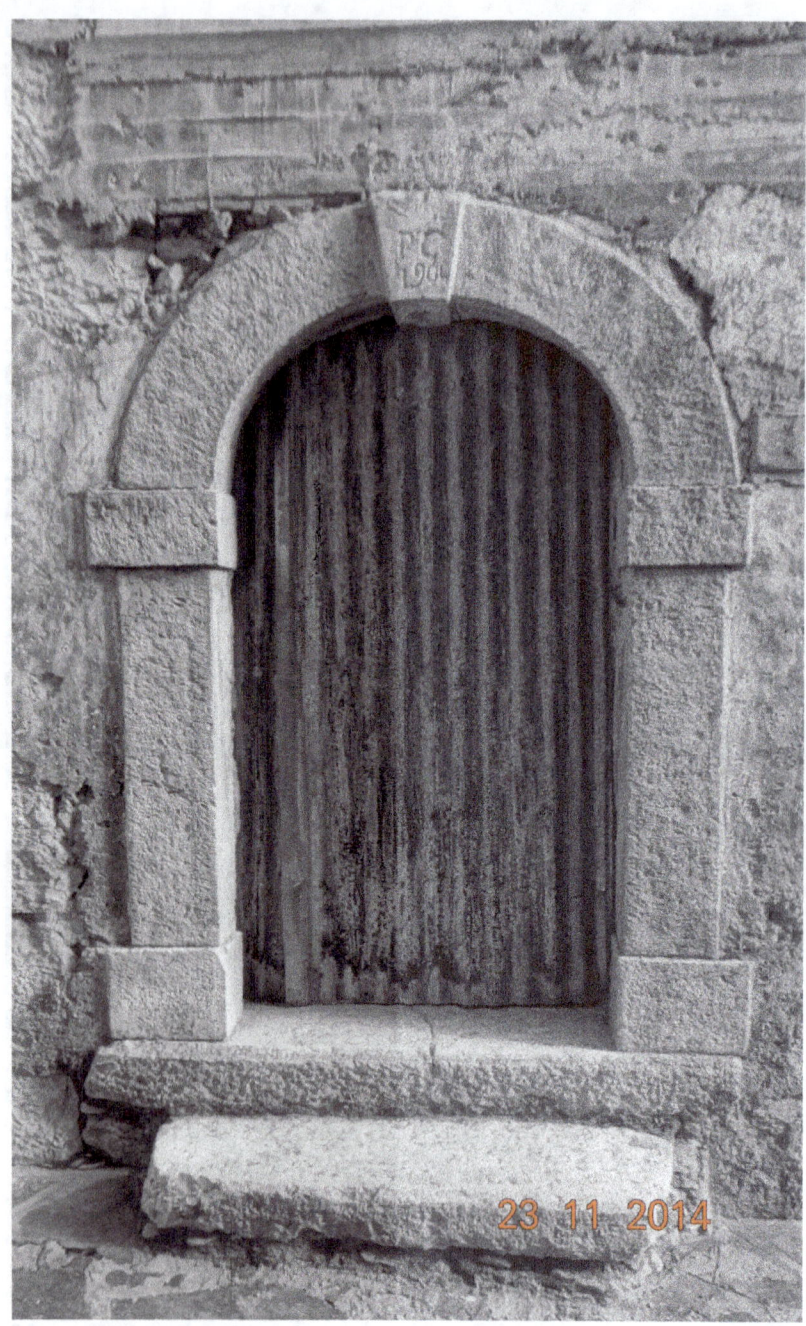

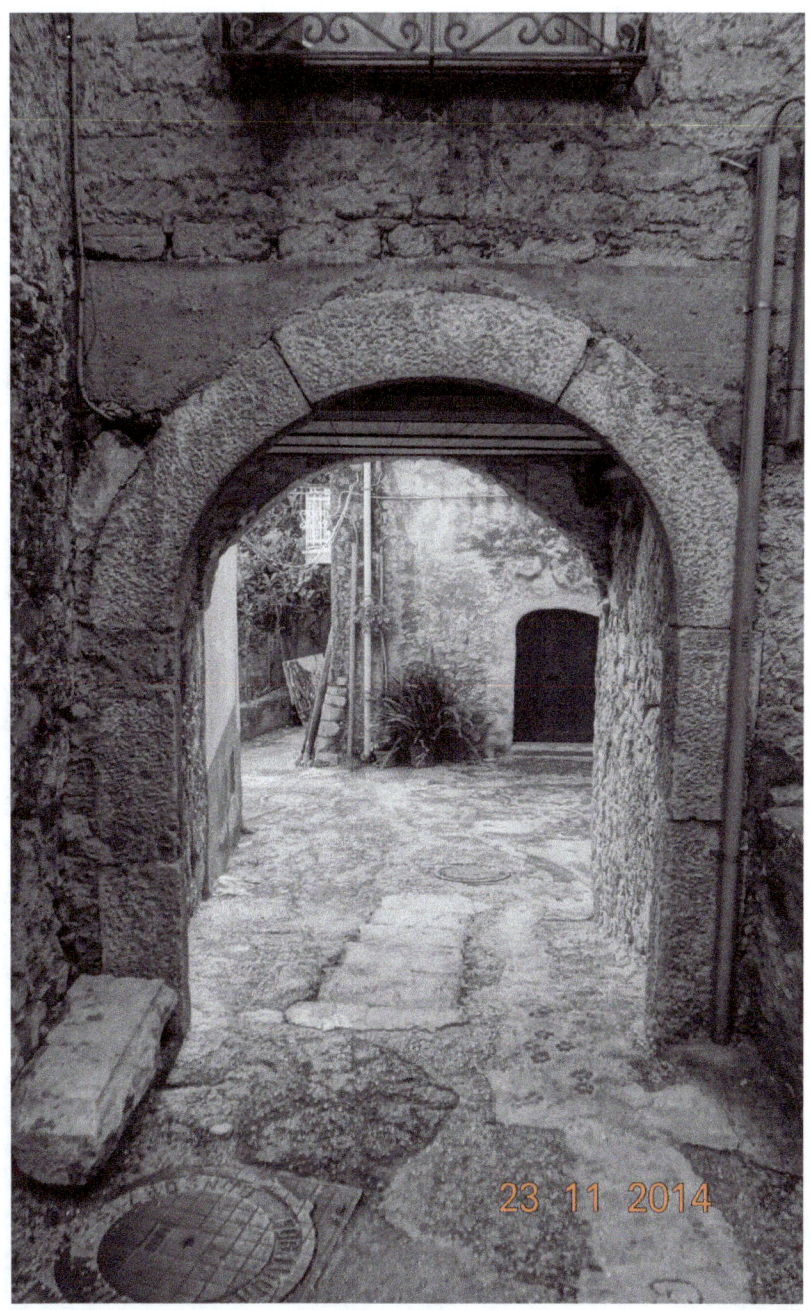

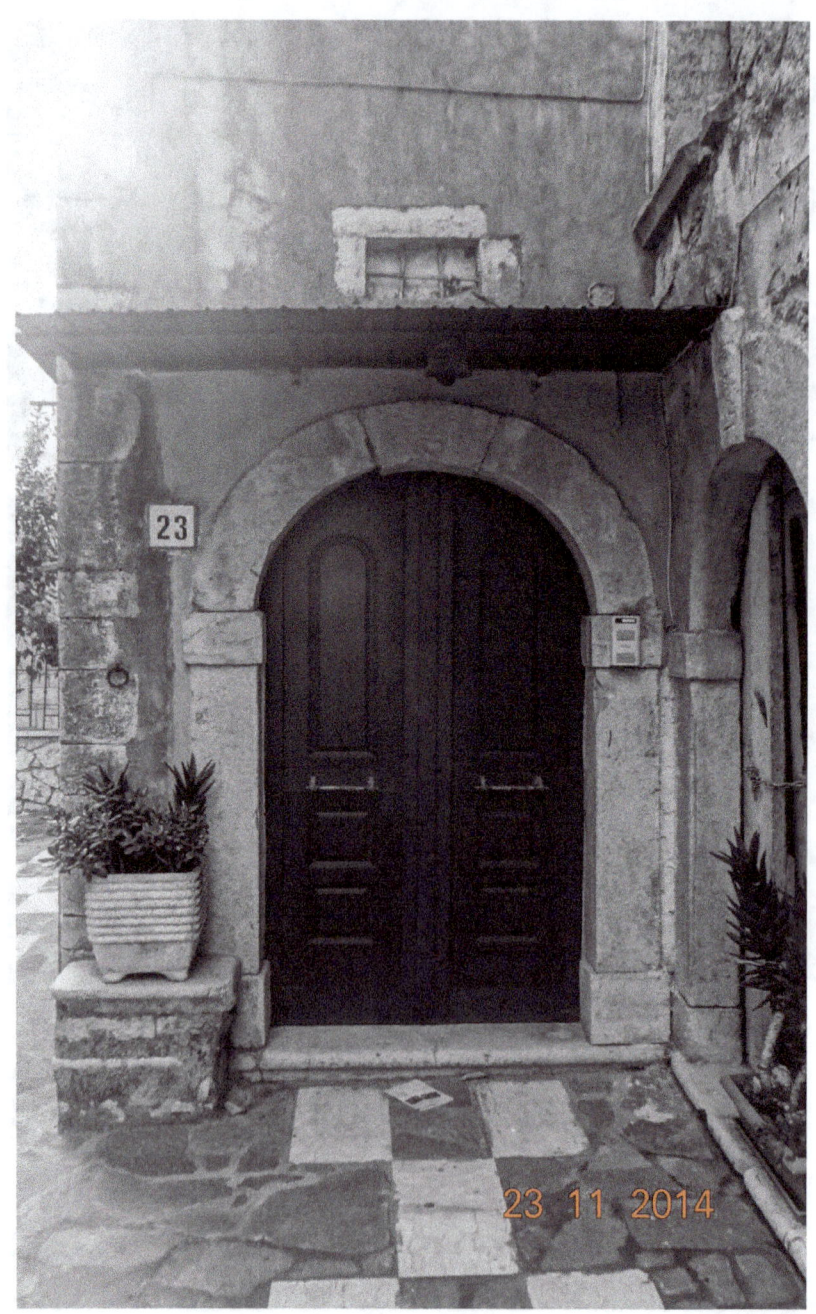

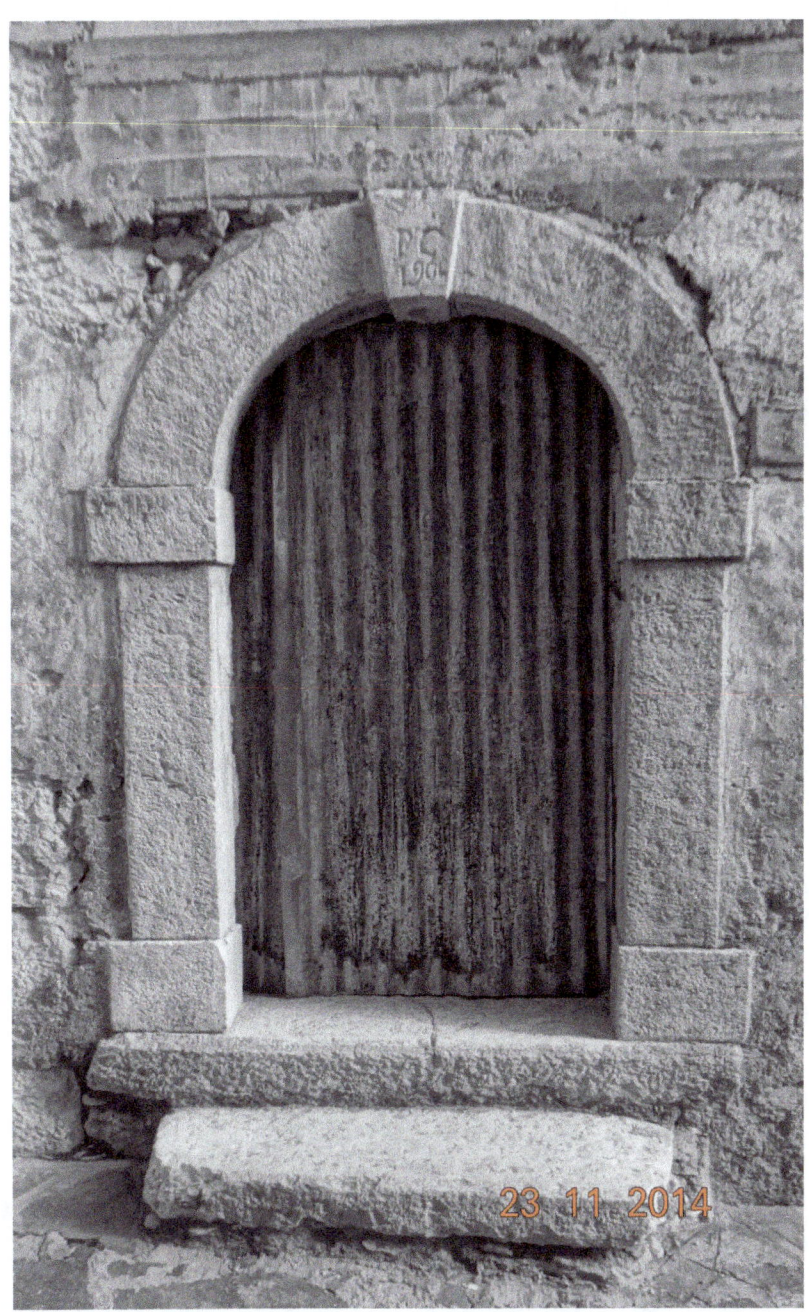

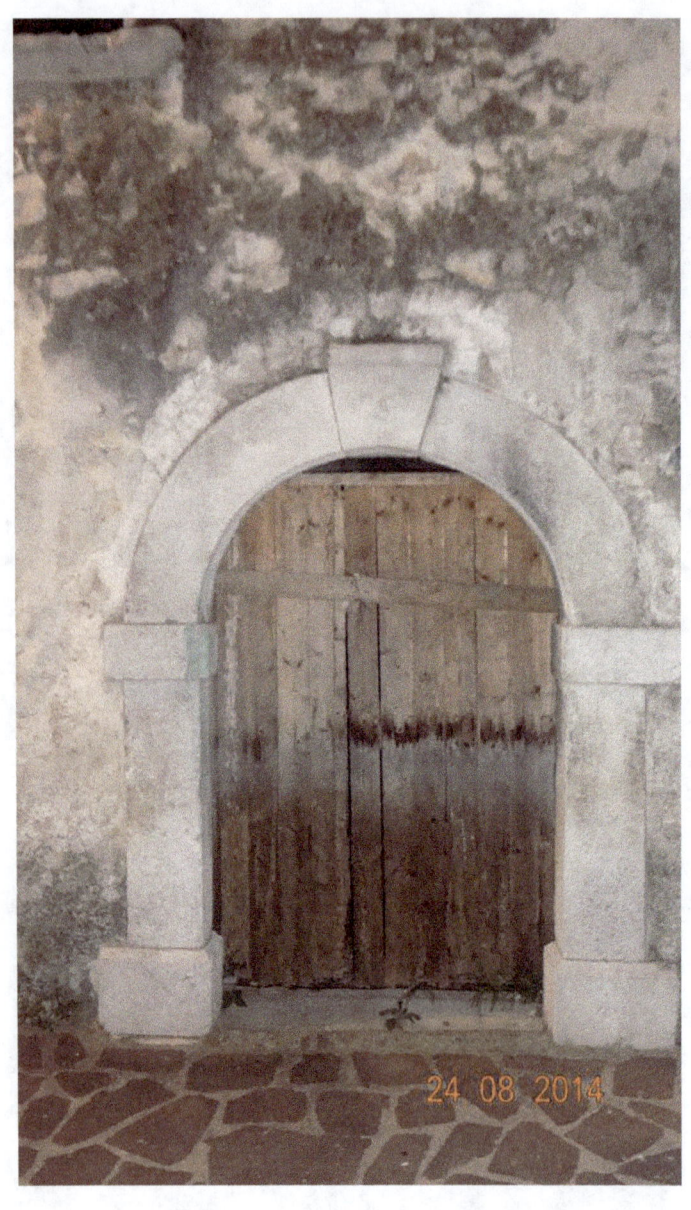

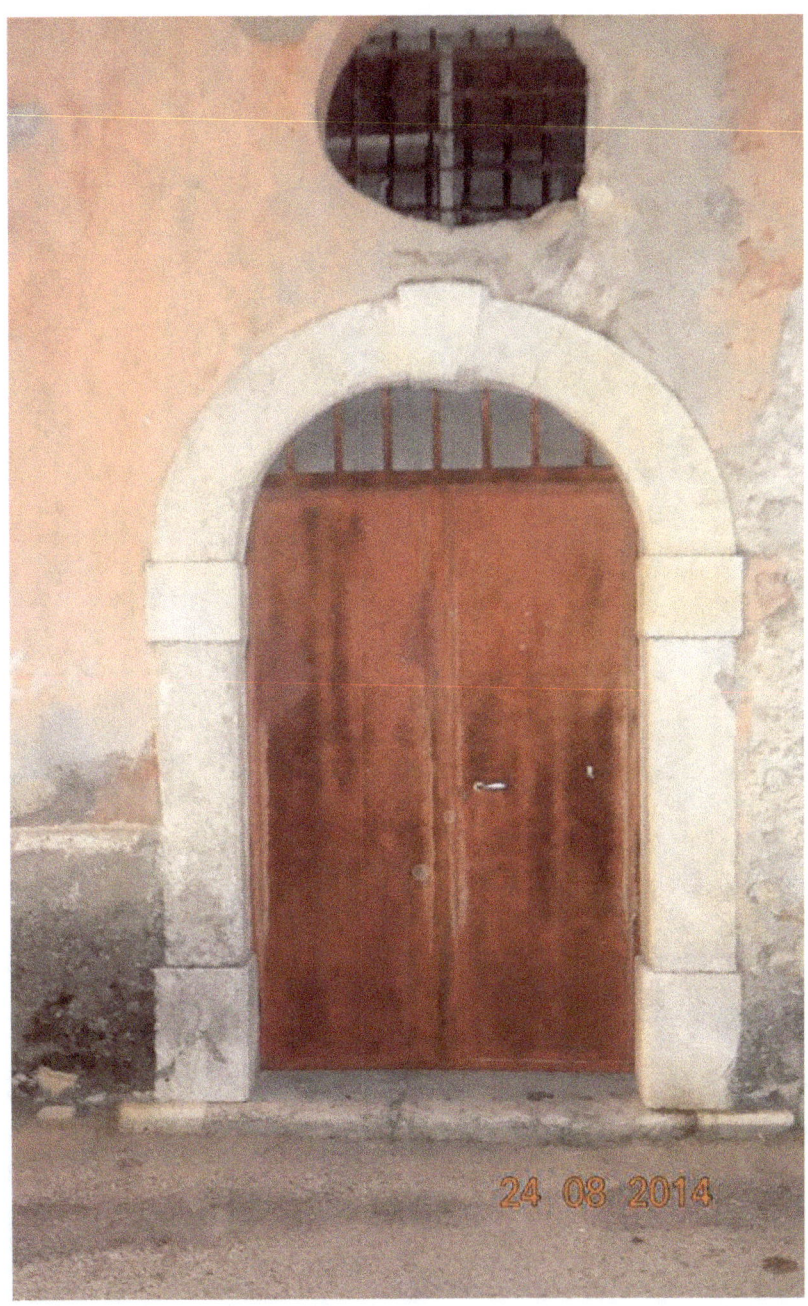

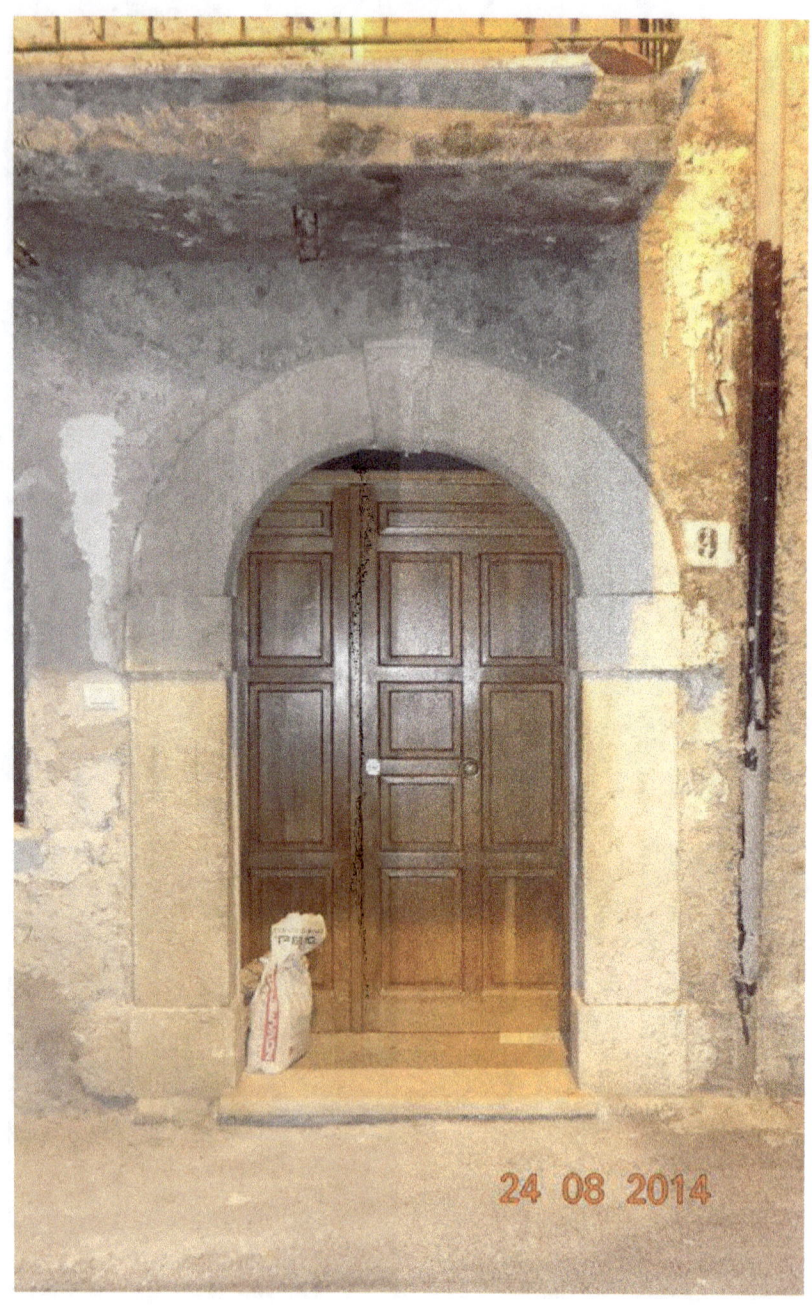

Antica Via Serra

L'Antica Via Serra oggi non esiste più. Se ne conserva solo qualche breve tratto. E questi brevi tratti per la loro importanza storica sono stati censiti e inseriti nella classifica 2020 dei *Luoghi del Cuore* del *FAI*, il *Fondo Ambiente Italiano*. Originariamente l'Antica Via Serra era un angusto e ripido tratturo in pietra nato per collegare l'abitato di Coreno Ausonio, posto in collina, a 318 m. sul livello del mare, con la sua campagna, posta naturalmente a valle e, più precisamente, nell'ampia Valle dell'Ausente. La strada che... *ra 'mponta a Serra* porta a... *rapere a Serra*. Così ne parlo nella mia raccolta di racconti paesologici *Le Stagioni della Lattaia*, nel racconto dedicato a *Giovanni, il contadino vero*. Uno degli uomini eroici che erano costretti a percorrerla quotidianamente, a piedi o a dorso di mulo, per raggiungere i loro poderi. *"...A Giovanni era toccata in sorte una vita rustica - tutt'altro che avventurosa, ma travagliata e, soprattutto, dura lo stesso - fatta di cose apparentemente semplici. Aveva saputo riempirla - con dignità esemplare - passandola quasi interamente a fare su e giù lungo la strada Serra, per raggiungere la sua campagna. Le vicende più importanti che lo riguardavano erano tutte ambientate nei luoghi che gli erano familiari e che amava. Lì aveva trascorso gran parte della sua esistenza - col solo vero compenso di aver imparato a coltivare ogni specie di dono di Dio."*

Oggi esiste solo la Nuova Strada Serra, una strada lunga tre chilometri e costata un milione di euro a chilometro, nata in parte sul tracciato del vecchio tratturo dell'Antica Serra, che ha

l'obiettivo di ricongiunge il paese non più o non solo alla sua campagna, ma essenzialmente all'area industriale dell'ormai sofferente bacino marmifero. In pratica si tratta di una picchiata assurda, che si snoda in una mezza dozzina di tornanti che spingono verso l'esterno e che si alternano ad altrettanti rettilinei con pendenze che mettono i brividi. La sua pericolosità è seconda solo alla sua bellezza. E' una strada panoramica e percorrendola in discesa sembra di potersi tuffare direttamente nel Golfo di Gaeta, con tutta la macchina. Mi pare il caso di far notare che Coreno Ausonio è l'unico dei novantuno paesi della provincia di Frosinone che si affaccia direttamente sul mar Tirreno.

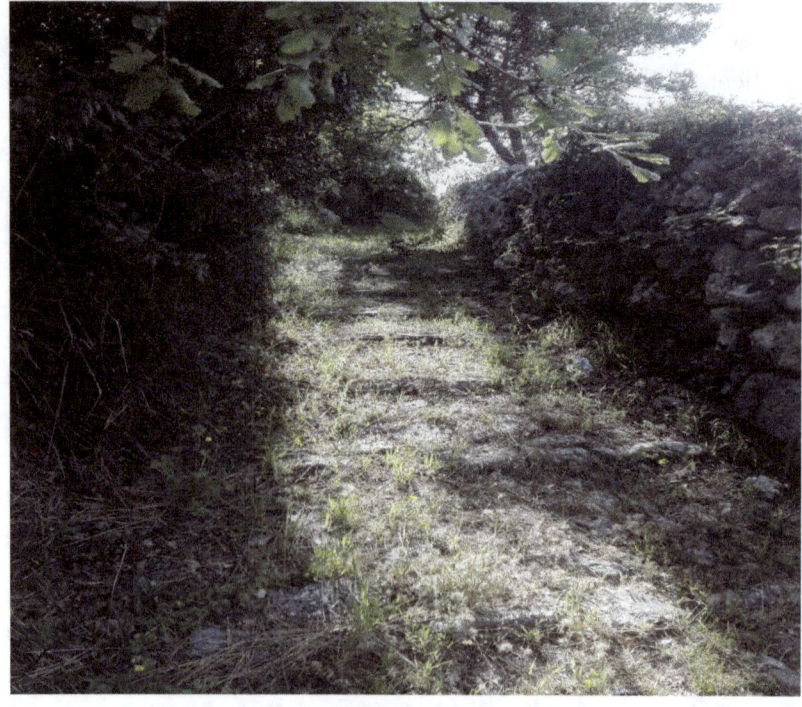

La suggestiva immagine di uno degli ultimi tratti conservati dell'Antica Via Serra nel punto in cui incrocia la Nuova Strada Serra.

Mi sento, per chiudere il paragrafo, di condividere coi miei lettori ancora due curiosità che riguardano l'Antica Via Serra e che non tutti, specie i più giovani, conoscono.

La prima riguarda la cd. *scpontonaria,* un luogo del cuore, chiamiamolo così. Un posto panoramico a metà percorso dove gli innamorati si davano appuntamento e le ragazze, che scendevano dall'abitato di Coreno verso la campagna, incontravano i loro fidanzati al rientro dal lavoro nei campi. Li dissetavano offrendo loro acqua fresca contenuta nella *cannata.*

La seconda riguarda il cd. *gliu pisciaturu re gl'asunu,* era un posto meno ambito, elegante e romantico, anch'esso più o meno a metà del percorso, dove le bestie da soma, asini, muli e cavalli si fermavano per espletare i loro bisogni corporali. Consisteva semplicemente in una interruzione del lastricato di pietra su un lato del tracciato all'interno del quale, una piccola *vallocchia,* era stato ricavato un ampio spazio in terra battuta e sabbia dove gli animali si fermavano per urinare e defecare. Al di là dell'immagine non troppo edificante qui si tratta, ancora una volta, della evidente testimonianza, efficace seppur prosaica, del rapporto di grande rispetto e di profonda gratitudine che legava gli uomini agli animali, i contadini alle loro utili anzi indispensabili bestie.

Grotta *Focone* o Grotta delle Fate

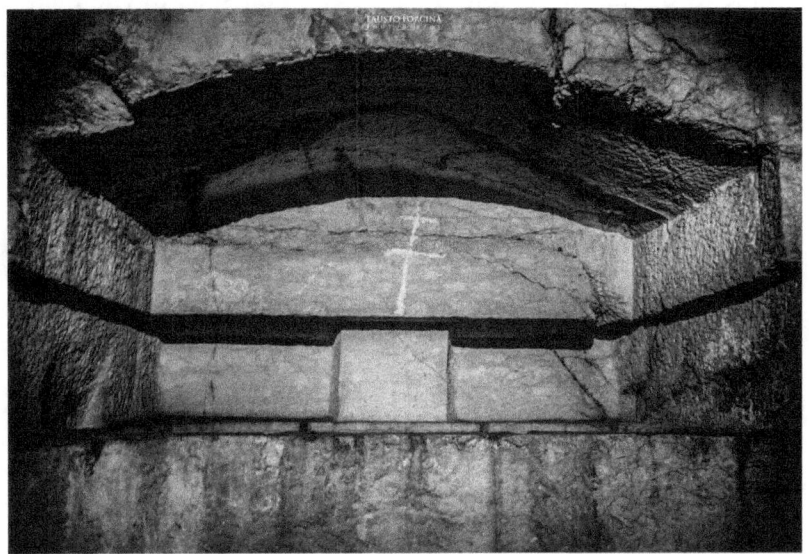

Veduta frontale del manufatto in una foto di Fausto Forcina.

La Grotta *Focone*, detta anche Grotta delle Fate, si trova ai piedi del monte Schiavone, nel territorio meridionale di Coreno Ausonio, in contrada *Jagna*, il cui toponimo potrebbe derivare dalla parola *Janara* che, nel dialetto locale, significa strega, quindi per estensione anche fata. La grotta è solo una delle tante disseminate sul territorio roccioso e impervio di Coreno Ausonio e non sarebbe così famosa se non ospitasse un manufatto di difficile datazione e di altrettanta difficile interpretazione e catalogazione.

Spesso manufatto e grotta vengono confusi. La grotta è naturale, il manufatto invece è artificiale, costruito dalla mano dell'uomo che lo ha ricavato scalpellando la parete di calcare

all'interno della grotta stessa. Si tratta di una insolita vasca scavata a mano nel duro calcare, con il semplice uso di scalpello e mazzetta. Non si sa da chi, non si sa in che data e nemmeno perché. Attualmente l'ingresso, che in epoca non lontana doveva essere abbastanza agevole, è reso difficile, se non impossibile almeno per persone di taglia robusta, dalla presenza di materiale di scarto proveniente per caduta dalla discarica di una cava di marmo, ormai chiusa, posta a monte dell'apertura. In quella che può essere individuata come la camera principale, alla quale si accede direttamente dall'esterno, una volta superato l'angusto ingresso, si trova il misterioso manufatto. In tempi precedenti pareva potesse trattarsi di un sarcofago e questa interpretazione avrebbe aiutato a dirimere tutti i dubbi e i misteri suscitati dal manufatto, ma la vasca presenta un incavo su uno dei lati stretti che farebbe pensare più a un comodo sedile che a uno scomodo poggiatesta. L'incavo presente sul lato corto dovrebbe essere interpretato con buona approssimazione come un sedile, in quanto, essendo rialzato di quaranta centimetri rispetto al fondo della vasca, non consentirebbe ad un uomo, benché morto, di stendere il corpo sul fondo tenendo appoggiata, agevolmente e in posizione naturale, la testa. Inoltre sono presenti sui bordi del manufatto quattro scanalature sui lati lunghi opportunamente scavate per ospitare, parrebbe dai segni dell'ossidazione ancora presenti, altrettante cerniere adatte a reggere un coperchio ribaltabile probabilmente di metallo. Da rilevare anche la presenza, sul bordo della vasca, di un foro la cui forma e grandezza lo renderebbe adatto a contenere un presunto cero, una croce o altri oggetti sacri votivi. Una più recente intuizione di alcuni archeologi, storici e semplici

appassionati, propenderebbe univocamente verso una, ugualmente enigmatica ma più plausibile, vasca votiva scavata e modellata in un unico blocco di marmo, come confermano anche le misure, 2,15 metri di lunghezza, 1,15 di larghezza e 0,9 metri di profondità, coerenti con le misure di un corpo umano steso e affondato quasi completamente nell'elemento liquido oppure semplicemente seduto con i piedi e le caviglie a mollo nell'acqua.

L'autore di questo libro ipotizza che la vasca votiva e l'intera grotta potrebbero avere una stretta correlazione col Tempio di Marica, mitica dea dell'acqua e delle fonti il cui nome deriva dal greco μαρμαίρω, verbo che significa *splendere*, ubicato non troppo distante dalla grotta, alla foce del fiume Garigliano, distante solo una dozzina di chilometri e solo qualche centinaio di metri dall'area archeologica dell'antica *Minturnae*.

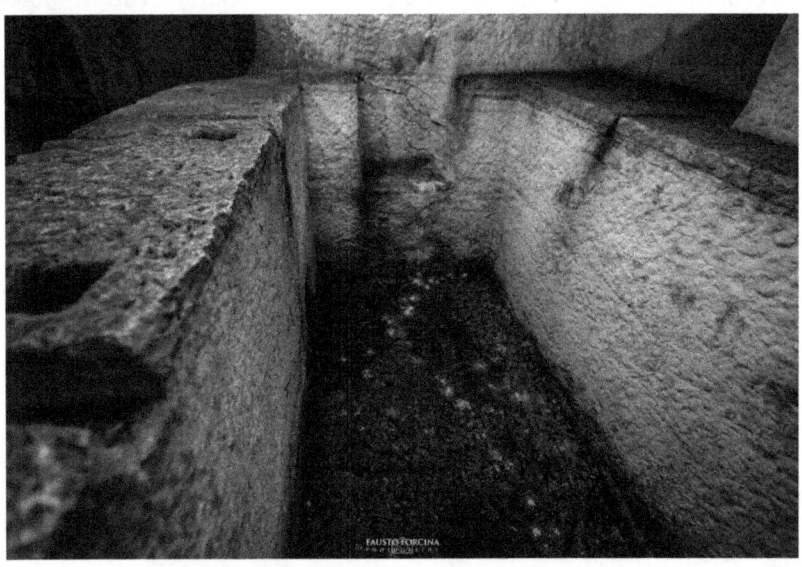

Veduta dell'interno della vasca in una foto di Fausto Forcina.

Da notare, come si può evincere dalla foto precedente, come la forma di questo manufatto sia perfettamente squadrata.

Per quanto invece riguarda la datazione, peraltro molto difficile, se fosse coevo delle *Domus de Janas* sarde, come qualcuno ipotizza, il manufatto potrebbe risalire addirittura al V o VI secolo a.c., epoca in cui la zona era già stata colonizzata dal popolo degli Aurunci o Ausoni che, per l'influenza delle vicine tribù Osco Sabelliche, avrebbero costruito il *non sepolcro* ad imitazione di quelli etruschi.

Un'altra fantasiosa ipotesi è stata ventilata sempre dall'autore di questo libro. Il suggerimento per la costruzione del manufatto potrebbe essere derivato, invece che dalle tribù confinanti, dagli accertati influssi provenienti dai navigatori sardi che in quell'epoca intrecciarono relazioni socioculturali e rapporti commerciali con i popoli che occupavano le coste tirreniche comprese tra la Toscana e la Campania. Tali rapporti sono stati accertati storicamente e asseverati da numerosi rinvenimenti archeologici. Essi potrebbero riguardare, in stretta connessione, anche l'introduzione e la larga diffusione sul nostro territorio dei muri a secco, le cd. *macere*, di cui ci occupiamo in altro paragrafo del libro. In Sardegna sono presenti ca. 2.400 Grotte delle Fate, le cd. *Domus de Janas,* censite dalla soprintendenza archeologica. Sono tombe scavate nella roccia tipiche di epoca prenuragica e gli interni di alcune di esse sono molto simili alla nostra Grotta delle Fate. Nella Sardegna nuragica sono molte le testimonianze archeologiche di siti votivi e mistici che hanno a che fare col culto delle acque. Uno fra tutti il Santuario o Pozzo di Santa Cristina, un'area archeologica situata nel territorio del comune di Paulilatino, in provincia di Oristano, nella Sardegna

centro-occidentale e nella parte meridionale dell'altopiano di Abbasanta. La località prende il nome dalla chiesa campestre di Santa Cristina che si trova nelle sue vicinanze.

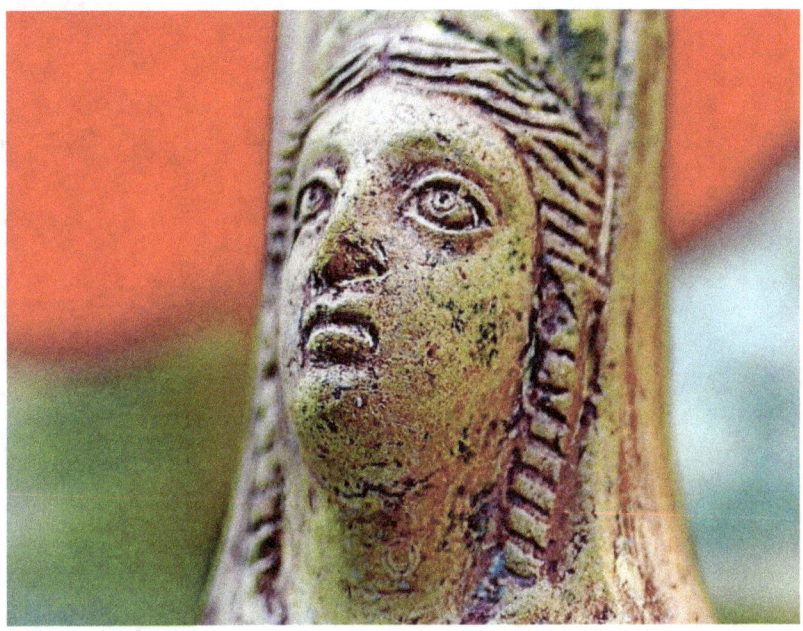

Busto della Ceres Sarda di Ozieri. Cerere era, per la mitologia romana, la dea del grano, del buon raccolto, dell'abbondanza e della fertilità; corrispondeva a Demetra nella mitologia greca.

Il sito si compone essenzialmente di due parti: la prima, quella più conosciuta e studiata, che a noi più interessa, costituita dal tempio a pozzo, un pozzo sacro risalente all'età nuragica, con strutture ad esso annesse: capanna delle riunioni, recinto e altre capanne più piccole.

Riguardo all'uso dell'acqua da utilizzare nel corso degli eventuali riti e delle sacre abluzioni essa poteva essere attinta da una piccola sorgente vicina nel frattempo asciugata o dai rii Ausente e Ausentello, anch'essi vicini, oppure raccolta

direttamente dalle stalattiti che ancora stillano abbondantemente dal soffitto della grotta.

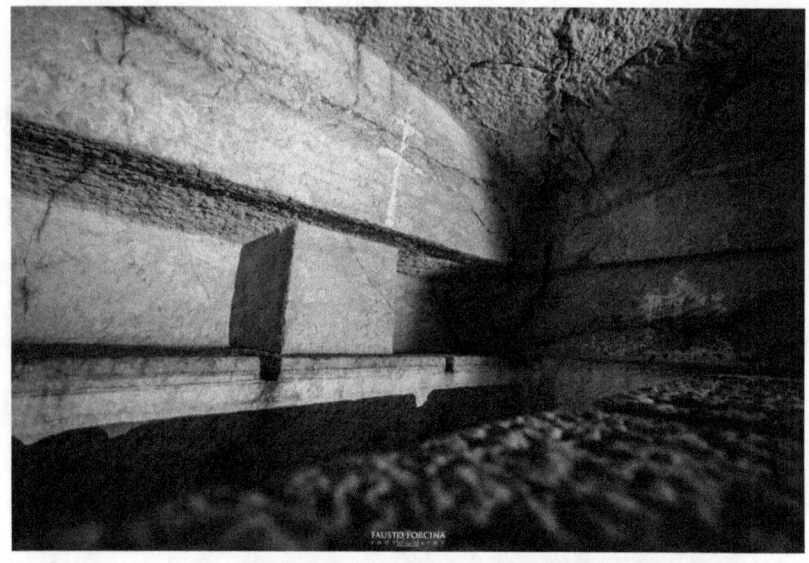

Particolare del manufatto in una foto di Fausto Forcina

Vasca, tomba, sepolcro o cos'altro sia, ci troviamo davanti a un enigma archeologico. Un manufatto originale di cui si ignora la funzione, prezioso e misterioso ma un vero monumento storico, dalla perfetta fattura manuale, indice di un lavoro certosino, sicuramente raro e dal grande valore archeologico. Retaggio di popolazioni, autoctone o indoeuropee che fossero, antichissime ma sicuramente evolute culturalmente oltre che dedite ai culti religiosi. Potrebbe trattarsi degli Ausoni o Aurunci. Che, secondo alcuni studiosi erano la stessa popolazione. Il nome sarebbe stato modificato da un fenomeno fonetico, notato dagli stessi Romani, chiamato *rotacismo*, con la lettera "r" che varia "s" nella lingua latina

(*Aurunci... Auronici... Auruni... Ausuni... Ausoni*). Questa popolazione antica, detto anche popolo delle fonti, fu presente nel Basso Lazio dal XVII secolo a.C. come testimoniato da ritrovamenti archeologici risalenti all'età del ferro. In ogni caso si tratta di popolazioni, quindi, non necessariamente o non solo *"...selvagge, bellicose e temibili a causa della loro forza e struttura fisica"*, come descritte da Dionigi di Alicarnasso, storico e insegnante di retorica, vissuto a Roma durante il principato di Augusto, più o meno tra il 60 e il 7 a.C., nella sua opera imperitura, *Antichità Romane*. In greco antico: Ῥωμαικὴ ἀρχαιολογία, anche nota come *Storia antica di Roma*, l'opera abbraccia la storia romana che va dal periodo mitico, il cui inizio corrisponde al 753 a.C., anno della fondazione, fino all'inizio della Prima guerra punica, combattuta tra il 264 al 241 a.C..

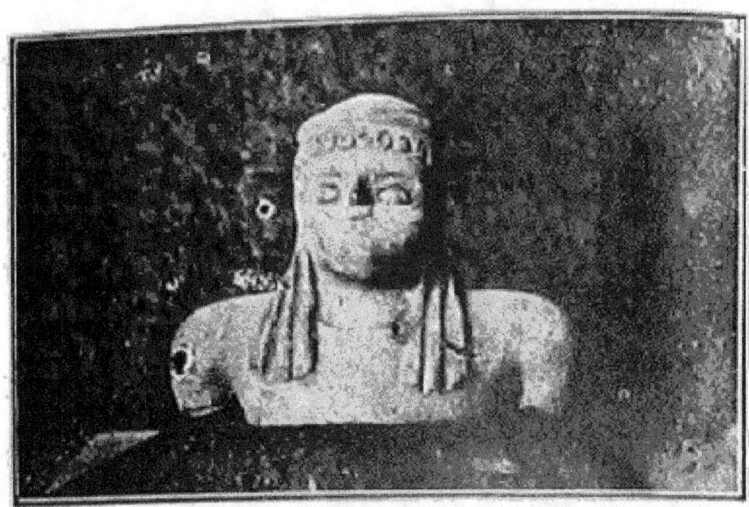

Antichissima raffigurazione della Dea Marica (da pronunciarsi Marìca) Ninfa delle acque e delle paludi, signora degli animali e protettrice dei neonati e della fecondità.

Torre Quadrangolare o Colombaia *Bellona*

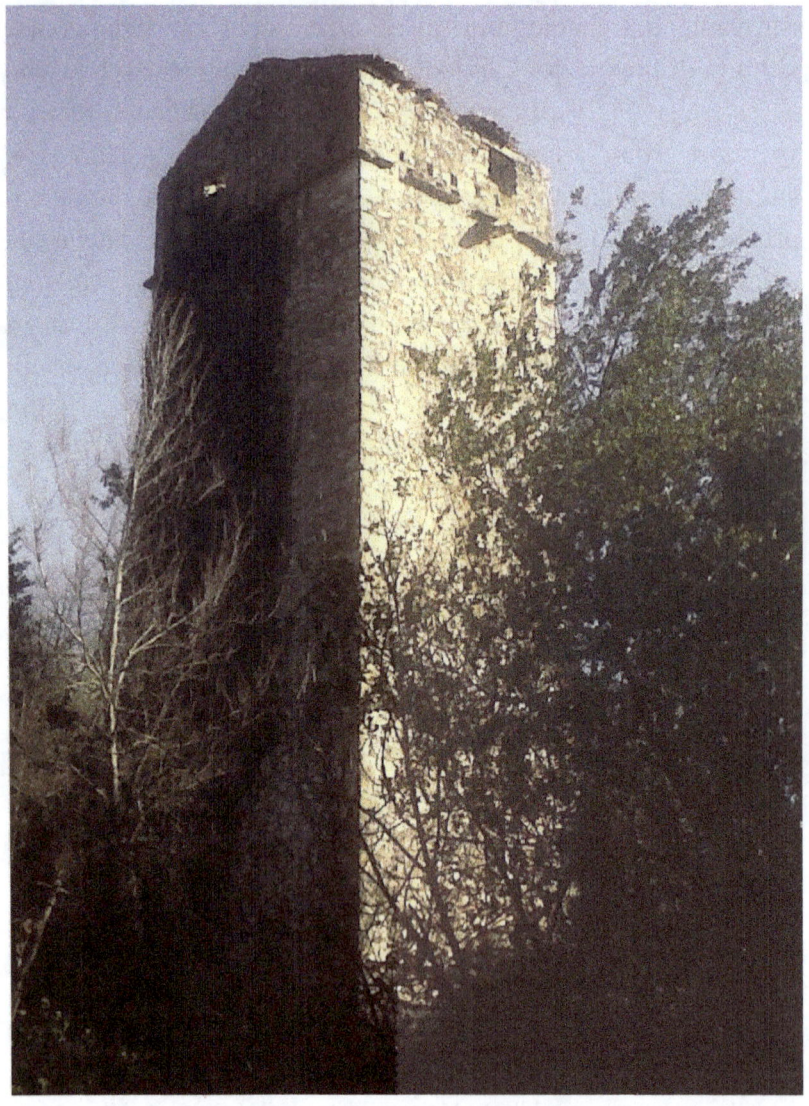

Veduta dell'imponente Torre Quadrangolare o Colombaia *Bellona*.

Immediatamente sul lato destro della carreggiata della Nuova Strada Serra e quasi sul tracciato dell'Antica Via Serra, che un tempo collegava collina e campagna, e che attualmente collega il paese alla zona industriale e comunque l'abitato di Coreno Ausonio (FR) alla Valle dell'Ausente e alla SS 630, sebbene sia coperta dalla fitta vegetazione, non può sfuggire, nemmeno alla vista del viandante più distratto, la stupefacente presenza di un'alta e possente torre quadrangolare che si staglia dal terreno ben oltre i dieci metri d'altezza. Si tratta come risulta anche dalle carte catastali e come pare dimostrato anche dalla serie di piccole feritoie, altro non sono che fori d'accesso a sezione quadrata adatti all'ingresso dei volatili, presenti verso la sua sommità, di una colombaia. Non è chiaro se si trattasse di colombi da mangiare o viaggiatori o di entrambe le specie. Questa la definizione tecnica esatta dalla colombaia *"Costruzione ad uso agricolo a forma di torretta, di solito sovrapposta a una costruzione rustica, originariamente destinata a ospitare un modesto allevamento di colombi."*

Si può quindi escludere, a meno che non sia stata originariamente eretta per quello scopo e poi trasformata, che si trattasse di una torre di avvistamento, di comunicazione e di difesa. Appare peraltro difficile classificarla per altre funzioni se non quelle agricole. E' da escludere anche che possa essersi trattato di un silos per la raccolta e lo stoccaggio delle derrate alimentari, sebbene sorgesse immediatamente vicina ai terreni anticamente coltivati della Valle dell'Ausente. Sebbene la colombaia sia da considerarsi come costruzione destinata ad essenziale uso agricolo essa non poteva che contenere paglia o fieno. La torre colombaia, perfettamente orientata secondo lo schema dei quattro punti cardinali, risulta costruita con pietra e

malta, forse innalzata e ultimata in più riprese. Secondo i parametri dell'architettura popolare di fine '800. Si tratta, in effetti, di un curioso fabbricato rurale a servizio di un fondo limitrofo di ca. due ettari adibito a seminativo, bosco e uliveto. Costituito da due vani comunicanti al piano seminterrato, adibiti a stalla, due vani al piano terra, rispetto all'aia, con accesso indipendente, un vano al primo piano e un vano sottotetto al secondo livello, collegati tramite una botola interna. L'aia prospiciente, che risulta pavimentata in pietra, si estendeva per circa 80 mq..

La parte bassa, su due livelli, attualmente diroccata, probabilmente anche a seguito degli eventi bellici, conserva solo parte dei muri perimetrali. La parte sui quattro livelli era stata portata in efficienza prima del 1970, dotata di copertura in coppi e solai in legno, eccetto quello tra seminterrato e primo piano, costituito da una volta in pietra ancora parzialmente esistente. Nel 1974 o 1975 la torre fu parzialmente distrutta da un fulmine che la incendiò, a causa della presenza all'interno di fieno e paglia stivate dagli allora comproprietari. L'incendio fece crollare il tetto e i solai lignei. Francesco Tieri, padre dell'attuale proprietario Arcangelo, di ritorno a piedi dalla campagna lungo l'Antica Via Serra, fu testimone oculare dell'evento.

Sull'esterno della costruzione sono presenti alcune piccole finestre al piano più alto, su ognuno dei quattro lati e almeno un'altra, anch'essa molto stretta, è visibile sulla facciata, più o meno a metà altezza, esposta a mezzogiorno. Attualmente, come si rileva anche dalle foto, la torre è in stato di abbandono e quasi completamente colonizzata dalla vegetazione che ne ricopre abbondantemente la facciata esposta a nord.

Purtroppo il suo accertato uso agricolo fa venire meno la mia speranza romantica di poter inserire la *Torre Bellona* nel vasto circuito di torri di avvistamento e di difesa che doveva comprendere sicuramente quelle della vicina Ausonia, antica Fratte, e di Castelnuovo Parano, antica Terra, insieme a molte altre che sono ancora disseminate sul territorio del basso Lazio oppure sono scomparse da tempo.

La foto che segue aiuta a far capire tutta l'importanza delle torri costruite a scopo difensivo che, nel contempo, costituivano anche una efficiente rete di comunicazione visiva tra i paesi confinanti, attraverso appositi segnali luminosi, fuochi, segnali di fumo e anche il semplice sventolio di grosse bandiere.

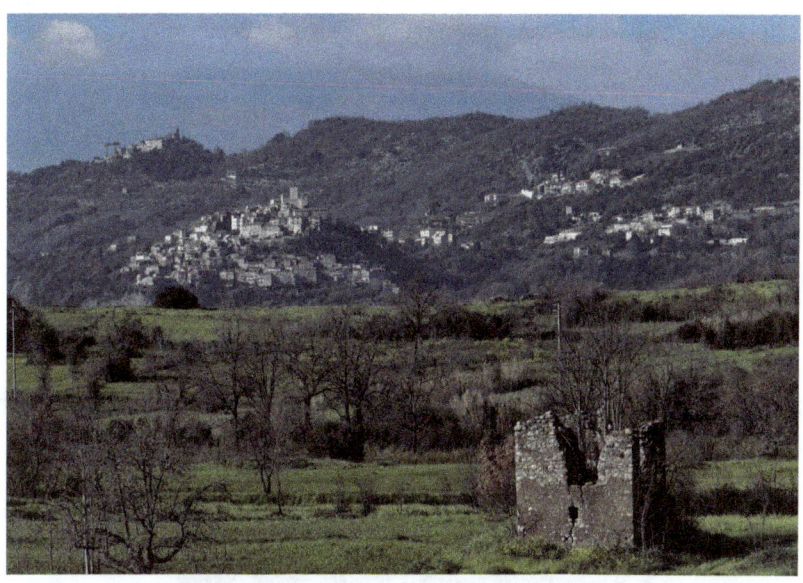

La foto sopra, scattata presumibilmente dalle alture nei pressi di Minturno documenta la perfetta angolazione sull'asse di Fratte, attuale Ausonia e dell'Antica Terra, attuale Castelnuovo Parano, di quelli che potrebbero essere i ruderi di un'antica torre di avvistamento posta sul territorio di Coreno Ausonio.

La torre di avvistamento di *Terra*, l'attuale Castelnuovo Parano, era collegata con quella di *Fratte*, l'attuale Ausonia a sud e con quella di *Roccaguglielma*, l'attuale Esperia e con quella di Pontecorvo a nord ovest. Queste a loro volta erano collegate con le torri di San Germano, Rocca Janula, Cassino e Montecassino. La torre di *Fratte* era collegata con la torre di Ventosa, che a sua volta era collegata con quella di Castelforte e Suio ad est e con quella di *Spinei*, l'attuale Spigno Saturnia, a sud. La torre di *Spinei* a sua volta era collegata, sempre tramite torri di avvistamento, con Minturno a sud est e Castellonorato, a est. La torre di Castellonorato, a sua volta, era collegata alle torri di Maranola, Formia e Gaeta. La fitta ed efficiente rete di comunicazione così costituita consentiva un rapido passaggio delle informazioni a difesa del vasto territorio, che si estendeva dal Garigliano, alle Mainarde, dal Golfo di Gaeta alla Bassa Valle del Liri.

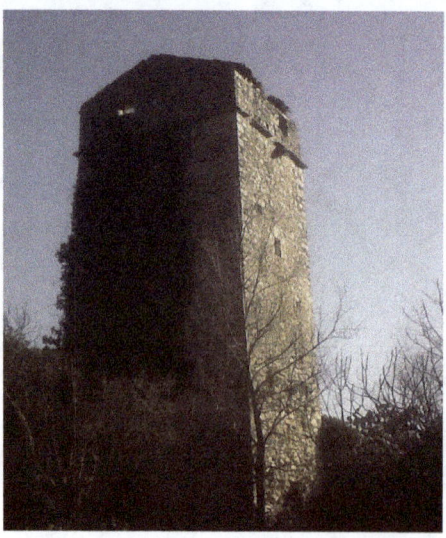

Veduta della Torre Quadrangolare o Colombaia *Bellona* dal lato ovest.

Profferli

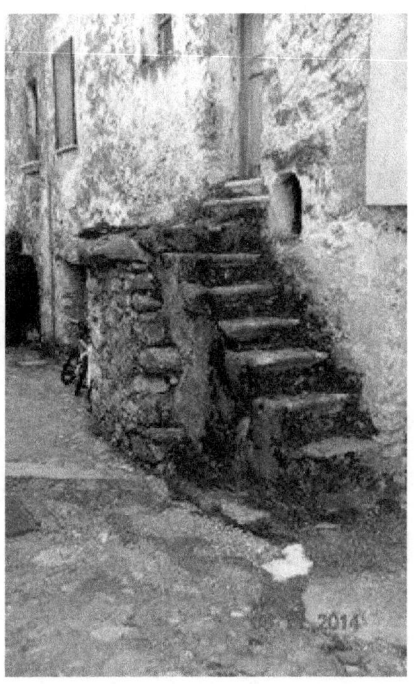

Il profferlo, dal tardo latino *proferŭlum*, a sua volta derivato dal greco προφερής, che significa letteralmente *posto davanti,* è un elemento tipico dell'architettura civile, e aggiungerei popolare, del tardo Medioevo. È generalmente costituito da una scala a una sola rampa che corre lungo la facciata dell'edificio. In cima alla scala, di solito, si trova una piccola loggia, spesso coperta, che precede come un anti ingresso la porta dell'abitazione. Al di sotto della scala si apre, solitamente, un mezzo arco che racchiude l'accesso all'ambiente posto al piano terreno della casa, generalmente destinato a bottega, a cantina, a ripostiglio o, più raramente, a stalla. L'origine storica di queste suggestive costruzioni è collegata, probabilmente, ad

una tradizione architettonica rurale che, con successivi abbellimenti, si è poi diffusa anche nelle città.

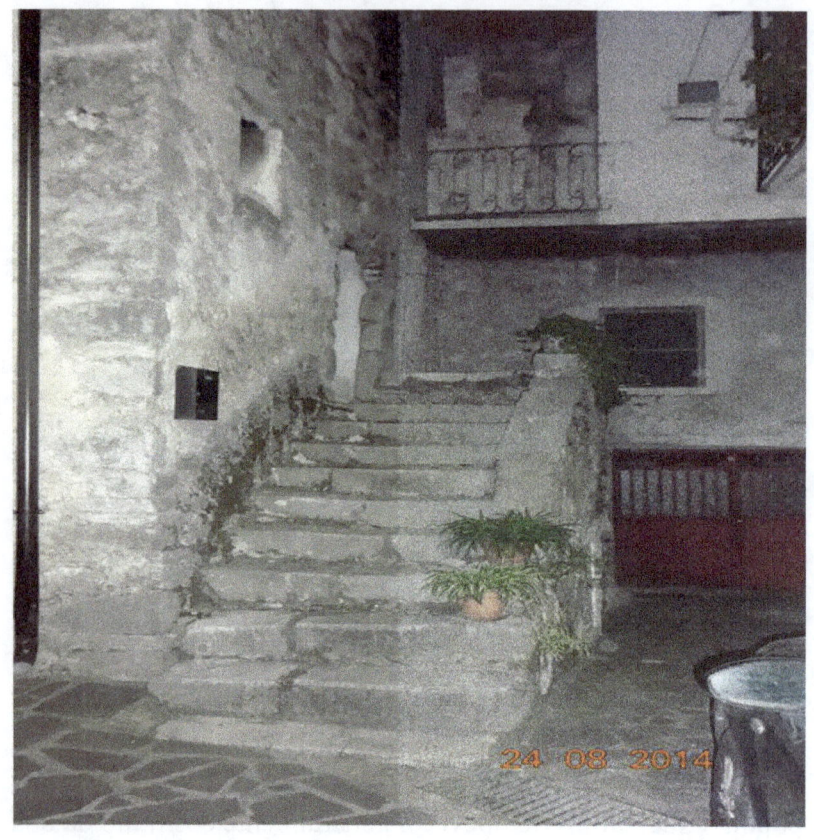

Sono pienamente consapevole di come i profferli del mio paese, Coreno Ausonio, siano, diciamo così, *minori o poveri*, frutto solo dell'artigianato costruttivo e dell'architettura popolare dei vecchi *mastri* muratori locali e che, per questo motivo, non abbiano mai raggiunto il valore architettonico e artistico di quelli che invece si rinvengono nell'Alta Ciociaria, ad Anagni, ad esempio, dove è possibile visitare e ammirare uno dei più belli e importanti, il profferlo di Casa Barnekow.

Questa casa situata sulla via principale della città, ora via Vittorio Emanuele, quasi di fronte alla chiesa di Sant'Andrea, è un gioiello, veramente interessante, di architettura del secolo XIII. Con queste parole lo storico Salvatore Sibilia inizia la descrizione di Casa Barnekow nel libro *Guida storico-artistica della Cattedrale di Anagni*, ed. Rolando Cellitti, pubblicato nel 1936. Tutto l'edificio è un bellissimo esempio unico di architettura medioevale, edificato sotto il pontificato del Papa anagnino Gregorio IX. Appartenne a varie famiglie nobili di Anagni, i Tomasi, i Ciprani e i Gigli, fino al 1860, quando fu acquistata dal barone-alchimista svedese Alberto Barnekow. Già il Gregorovius l'aveva descritta e disegnata nel 1856 come *Casa Gigli* dopo di lui ne parlarono diffusamente lo storico R. Ambrosi De Magistris nella sua *Storia di Anagni* del 1889 e P. Zappasodi in *Anagni attraverso i secoli* del 1907.

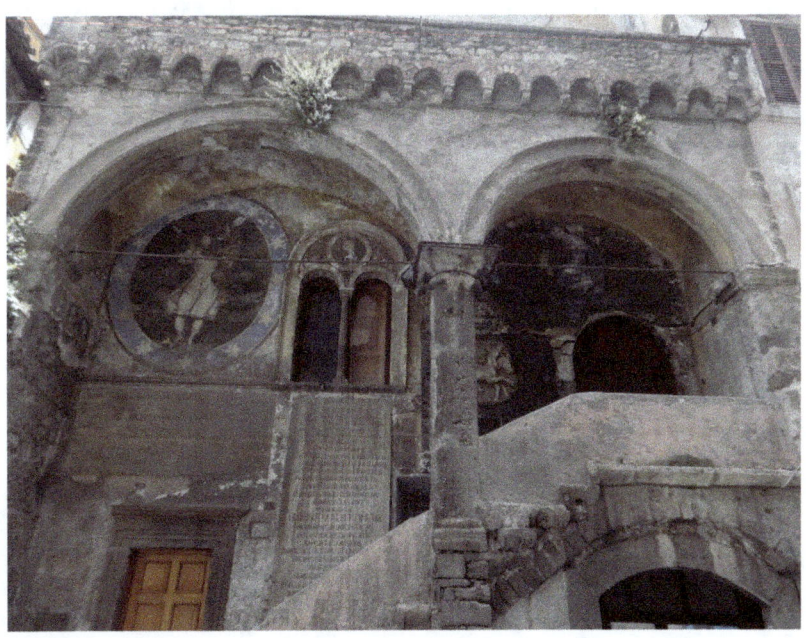

Altri profferli laziali, anch'essi assai famosi, presenti nella zona della loro maggior diffusione, esattamente nell'area del viterbese e, con ancora più precisione, nei centri storici delle città di Viterbo, Tuscania e Vitorchiano. Le prime testimonianze della presenza di profferli in città risale ad un atto riportato nelle cronache cittadine del 1219, ma il suo uso si sviluppò lungo un ampio arco temporale, fino al XVI secolo. A Viterbo se ne possono ammirare di semplici ma anche di più suggestivi e artistici nelle vie dei rioni medievali di San Pellegrino e Pianoscarano. Il quartiere San Pellegrino è il quartiere del centro storico della città di Viterbo, situato sul percorso della Via Francigena. L'asse principale inizia da Piazza San Carluccio e continua lungo Via San Pellegrino fino alla piazza centrale su cui confluiscono vicoli laterali e su cui si affacciano l'omonima piccola chiesa e il Palazzo degli Alessandri. Molto raffinato ed elegante quello di Casa Poscia, in Via Saffi. Questo è sicuramente uno dei profferli più compiuti e belli. Ricavato nella pietra viva ed animato da una decorazione dell'intaglio deciso è profondo, con il tipico fregio a punta di diamante. In questo caso acquisisce sicuramente anche una funzione decorativa, ma il profferlo aveva originarie finalità funzionali e difensive. Negli edifici con profferlo, solitamente organizzati internamente su due piani e collegati tramite scale di legno, la sporgenza di questa costruzione garantisce la copertura dello spazio sottostante e la protezione dell'ingresso dell'abitazione. Elemento principale del loggione è il grande arco spezzato ed asimmetrico, che sorregge il balcone appoggiato al muro del sottoscala. Il parapetto è definito da eleganti mensole sporgenti, che si ripetono anche lungo la parte esterna della scalinata.

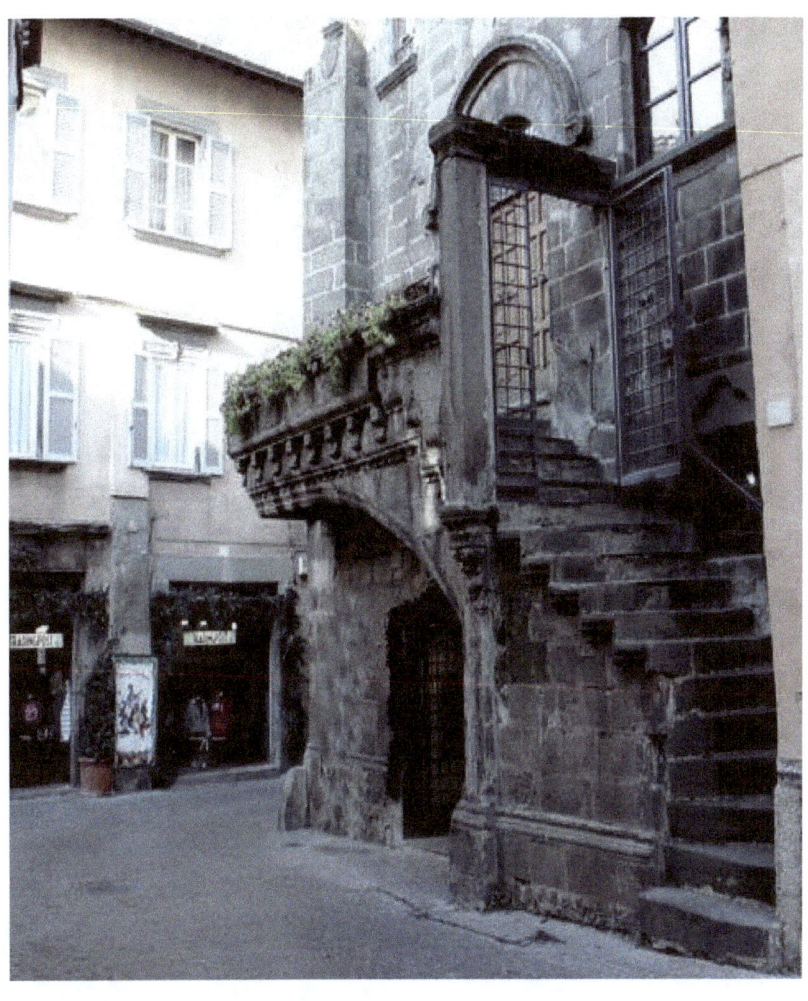

Nella foto, proveniente dal web il profferlo di Casa Poscia in Via Saffi, nel centro storico di Viterbo.

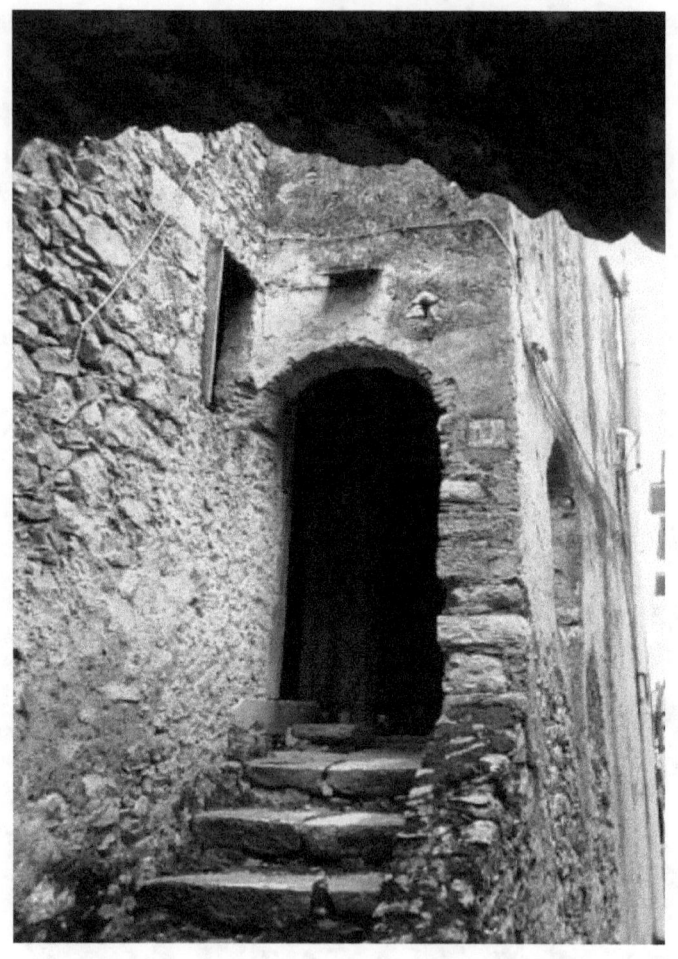

La foto sopra documenta, invece, un tipico profferlo corenese, peraltro uno tra i più antichi, articolati e complessi, ritratto dall'autore al Rione *Rollagni*. Da notare come questo tipo di profferli non abbiano particolari abbellimenti ma conservano solo aspetti meramente funzionali. Una specie di architettura funzionalista *ante litteram*.

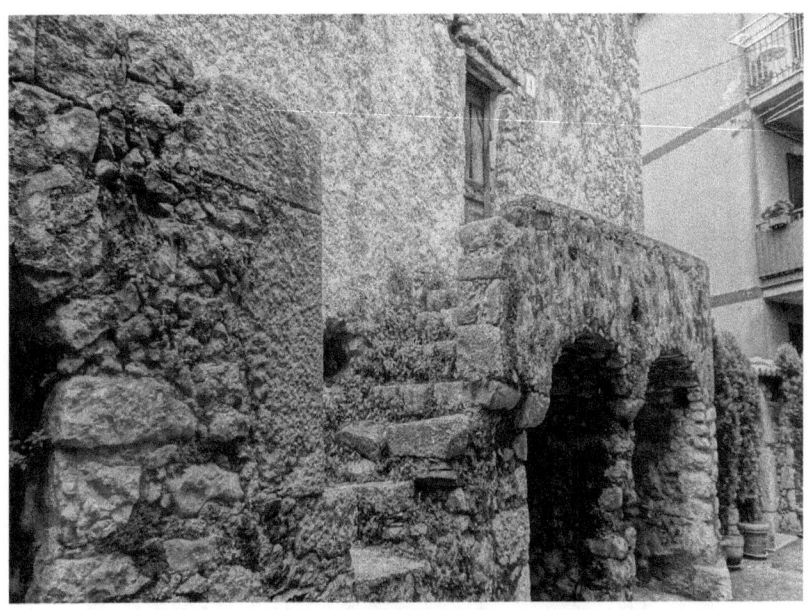

Quest'altro bellissimo esempio di profferlo non si riferisce, purtroppo, a Coreno Ausonio perchè ritratto dall'autore a Castelnuovo Parano, al rione *Casali*, fa comunque parte del suo vasto repertorio fotografico paesologico personale.

Da notare la scala doppia a servizio di due abitazioni distinte e il doppio arco ai piedi del profferlo che costituivano l'accesso a due vani sottostanti, probabilmente adibiti a stalla e a ripostiglio per gli attrezzi.

Mentre l'altro profferlo documentato nella pagina seguente rappresenta un tipico esempio di architettura popolare civile e rappresenta un profferlo *povero* corenese, fotografato dall'autore al Rione *Tucci*.

Da notare la semplicissima, quasi elementare, struttura architettonica costruttiva, composta da una semplice scala in

pietra, un rozzo passamano sproporzionato alla grandezza del complesso e da un parapetto altrettanto semplice e disadorno che qui sostituisce le più elaborate e stilisticamente attraenti balaustre dei profferli più artistici.

Avvertenza

Le foto che corredano i vari paragrafi di questo libro sono di proprietà dell'autore, Salvatore M. Ruggiero, provenendo dal suo repertorio fotografico paesologico personale. Fanno eccezione le foto, di autore ignoto reperite sul web, a corredo del capitolo dedicato all'Antica Via Serra, la foto di Casa Poscia a Viterbo, la foto delle torri di avvistamento, le ultime due foto a corredo del capitolo dedicato alle *Macere*, che presumo essere entrambe di Arcangelo Di Siena, corenese Doc, e le tre foto a corredo del capitolo dedicato alla Grotta *Focone* o Grotta delle Fate, che sono di proprietà del fotografo professionista Fausto Forcina di Formia, LT. Doverosamente cito e cordialmente ringrazio i miei collaboratori occasionali.

Indice

Pagina	3	Dedica
Pagina	5	Frase di Cesare Pavese
Pagina	7	Prefazione di Maurizio Costacurta
Pagina	9	Presentazione dell'autore
Pagina	13	*Macere*
Pagina	28	*Puzzola*, Pozzi
Pagina	33	*Scalette*
Pagina	38	*Furgni*, forni a emergenza
Pagina	44	Conche di pietra
Pagina	47	Supportici
Pagina	50	*Londri*, Lavandini
Pagina	54	*Caselle*
Pagina	59	Archi e Portali
Pagina	71	Antica Via Serra
Pagina	75	Grotta *Focone* o Grotta delle Fate
Pagina	82	Torre Quadrangolare o Colombaia *Bellona*
Pagina	87	Profferli
Pagina	95	Avvertenza
Pagina	96	Indice

www.ingramcontent.com/pod-product-compliance
Lightning Source LLC
Chambersburg PA
CBHW061514180526
45171CB00001B/178